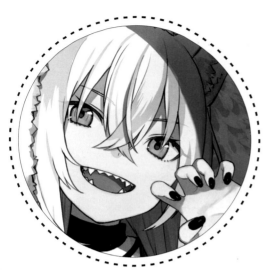

獸耳少女角色

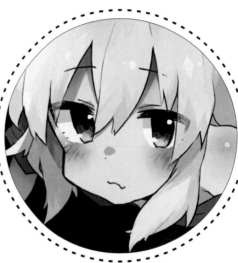

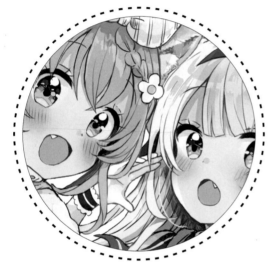

色

繪圖講座

前　言

感謝各位讀者願意翻開這本書。

這次推出的，是獸耳少女角色的電腦繪圖教學書。

由6位擅長畫獸耳角色的作者，分別畫出6種風格的獸耳角色，從下筆到完稿、
講解整張插圖的繪製步驟。

作為角色設計主軸的動物，分別是狗、貓、兔子、狐狸、狼、綿羊這6種動物，
每一幅畫都充滿了獸耳角色的毛茸茸可愛魅力。

各個繪製過程都是從角色設計的訣竅開始，依草稿、線稿、上色、加工等工程的
順序詳細解說。

另外，還會說明如何畫出絨毛感和毛茸茸這些「獸耳角色特有」的質感技巧。

本書解說用的繪圖軟體主要是「CLIP STUDIO PAINT」，不過每一個繪製過程都
網羅了電腦繪圖的基本技巧，也可以套用於「Adobe Photoshop」、「Paint Tool
SAI」、「MediBang Paint」等其他繪圖軟體。

雖然解說用的軟體是以Windows版為主，但只要更換部分用語，也可以順利活用
於macOS版、iPad版、iPhone版（限CLIP STUDIO PAINT）。

希望本書能夠提供各位一個畫畫的契機，或是對正在畫圖的各位有所助益。

如果能讓翻開這本書的你體會到獸耳角色的魅力，那就是我們最大的喜悅了。

2020年5月　編者

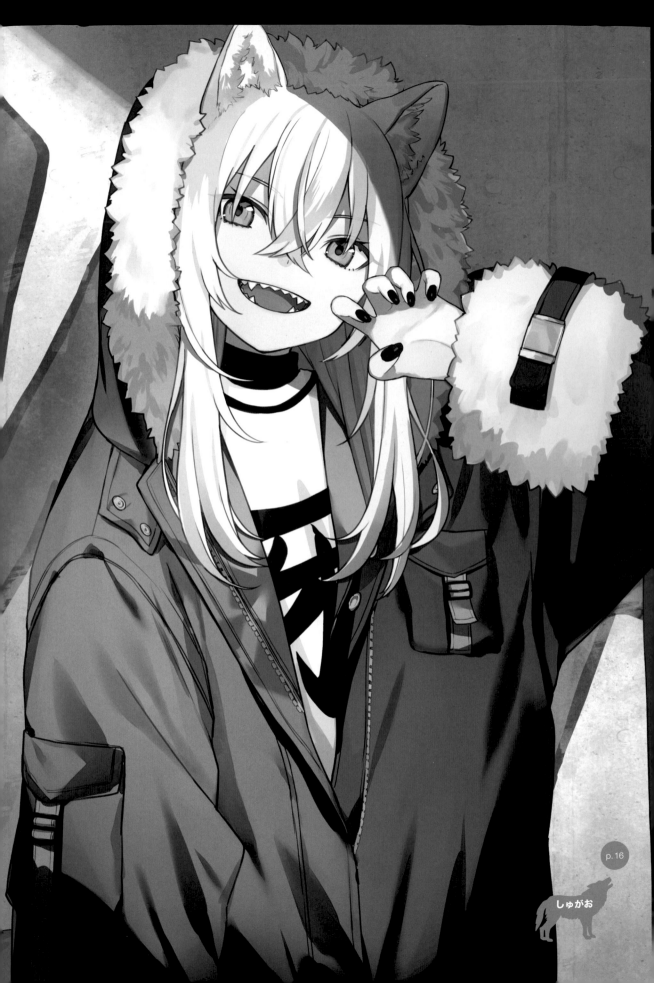

p.16

しゅがお

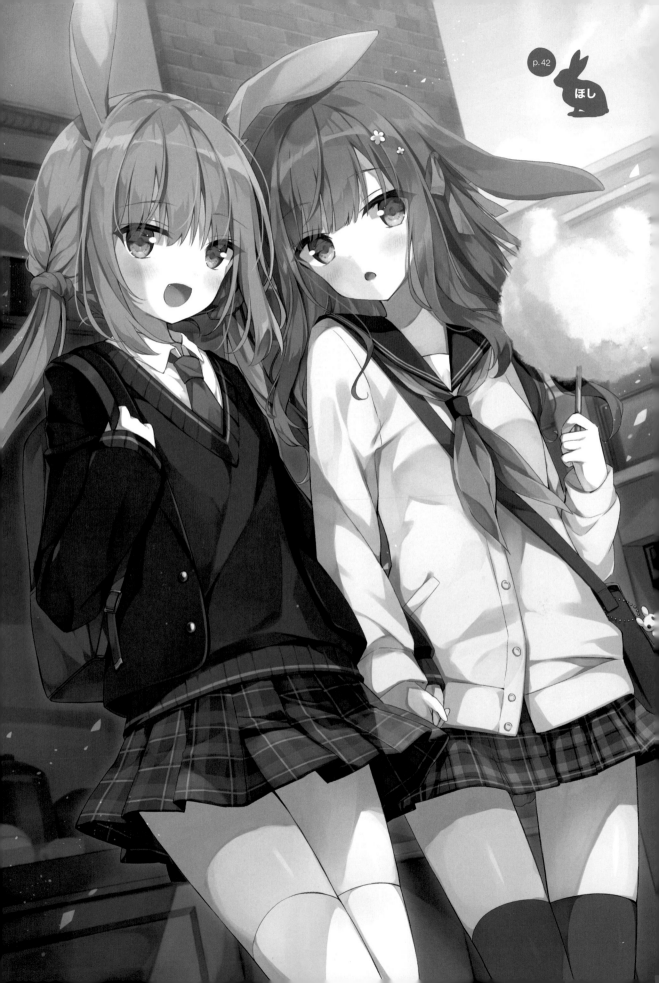

p.42

ほし

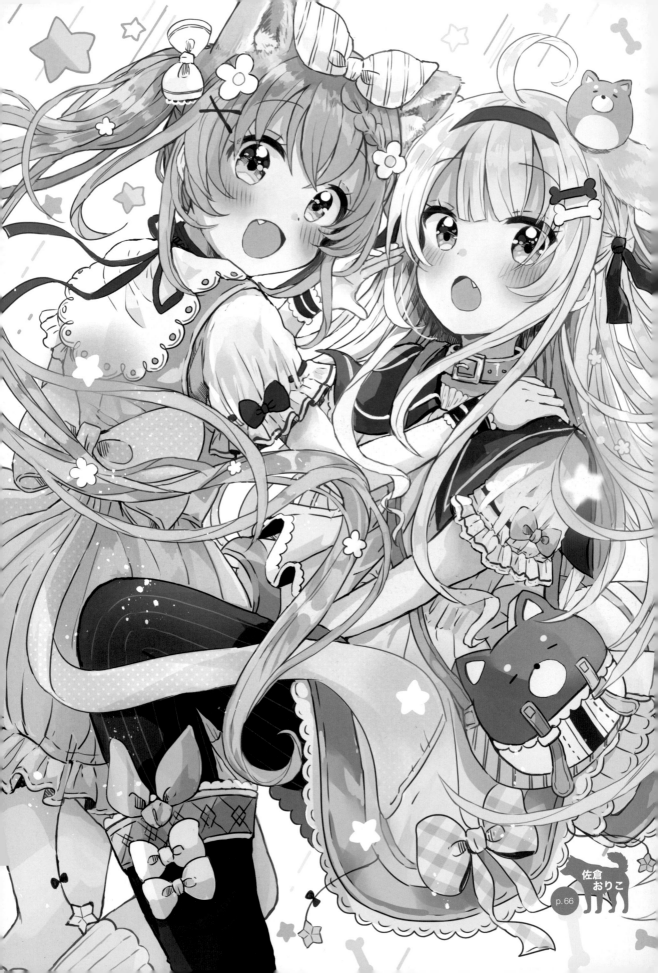

佐倉おりこ
p.66

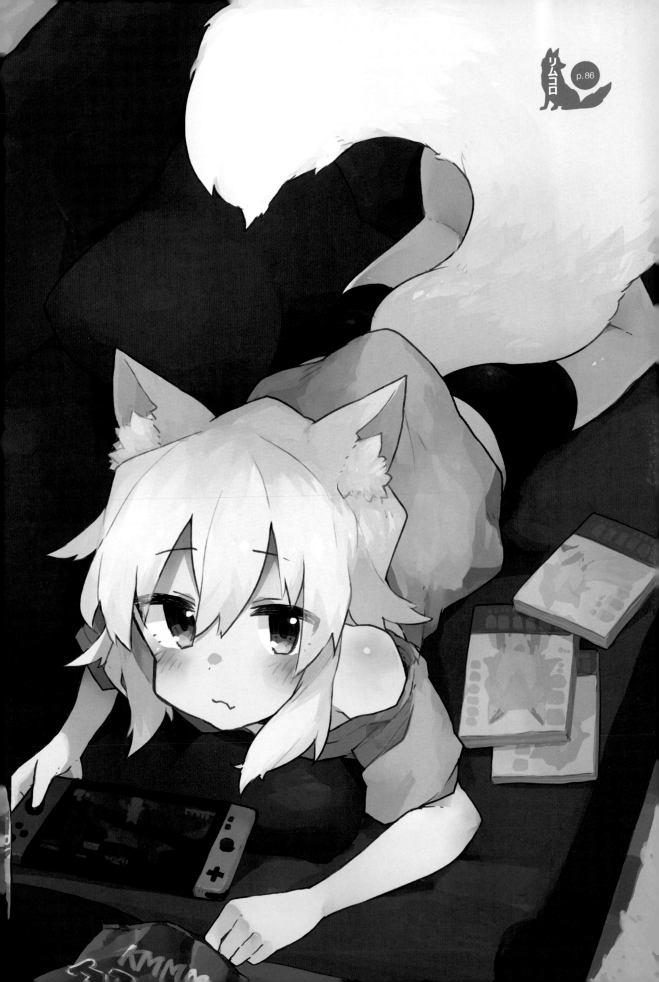

リムコロ p.86

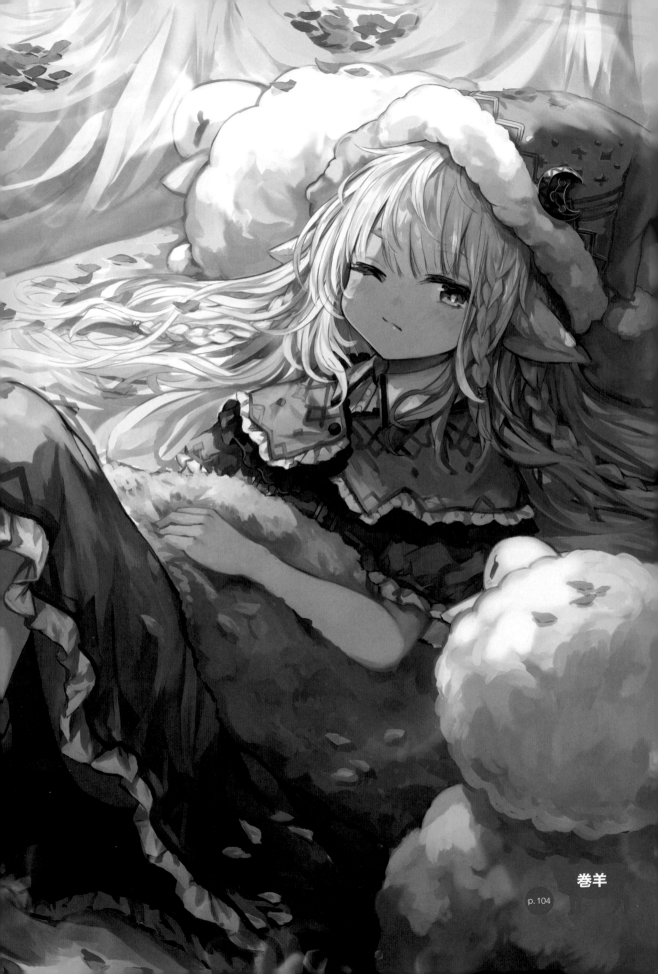

巻羊

p. 104

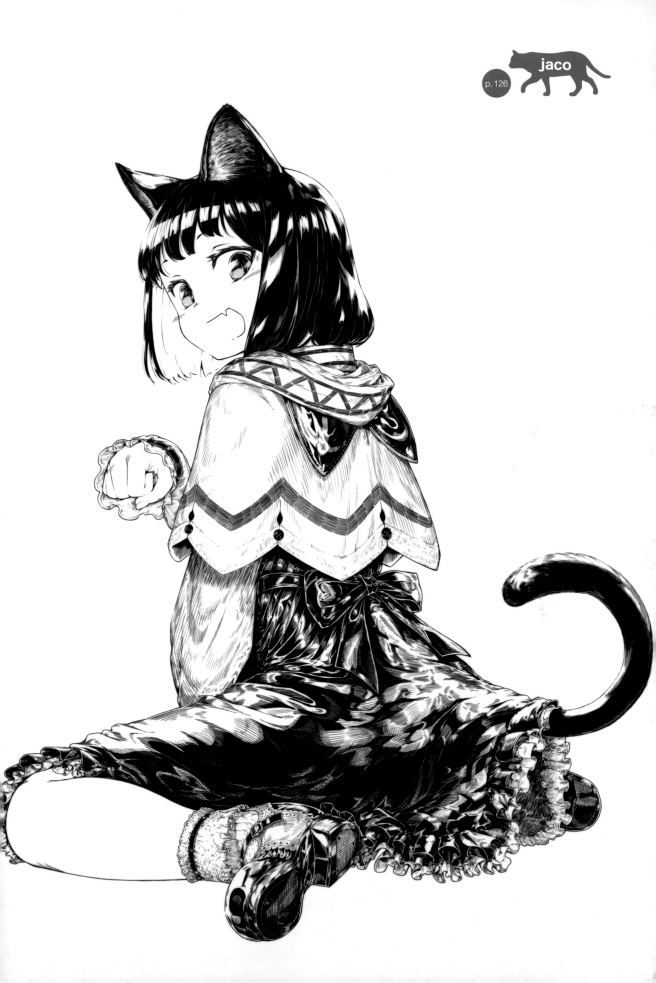

p. 126

jaco

目錄

繪製過程

01 狼耳

02 兔耳

03 犬耳

軟體解說

本書的使用方法

本書大致是以「繪製過程」和「軟體解說」兩個章節構成。在繪製過程的章節中，介紹以6種不同動物為主題的角色（獸耳角色）作畫方式；在工具解說的章節中，則是介紹「CLIP STUDIO PAINT」和「Adobe Photoshop」兩種繪圖軟體的功能。

繪製過程的插圖尺寸

本書的插圖是以下列尺寸繪製而成。

繪製過程01～05（全彩插圖）	繪製過程06（黑白＋點綴色插圖）
解析度‥‥‥350dpi	解析度‥‥‥600dpi
寬‥‥‥‥‥2591px	寬‥‥‥‥‥4440px
高‥‥‥‥‥3624px	高‥‥‥‥‥6212px

繪製過程的章節架構

01…「狼耳」角色，作者：しゅがお，繪製工具：CLIP STUDIO PAINT，上色方式：筆刷

02…「兔耳」角色，作者：ほし，繪製工具：CLIP STUDIO PAINT，上色方式：筆刷

03…「犬耳」角色，作者：佐倉おりこ，繪製工具：CLIP STUDIO PAINT，上色方式：筆刷、厚塗

04…「狐耳」角色，作者：リムコロ，繪製工具：CLIP STUDIO PAINT、Adobe Photoshop，上色方式：筆刷

05…「綿羊耳」角色，作者：卷羊，繪製工具：CLIP STUDIO PAINT、Adobe Photoshop，上色方式：厚塗

06…「貓耳」角色，作者：jaco，繪製工具：CLIP STUDIO PAINT，上色方式：黑白＋點綴色

各個繪製過程都分成好幾道工程。

繪製工程的內容皆依STEP的形式循序講解。透過文章和圖片介紹詳細的步驟。

本書使用的顏色以RGB色彩模式為基準。

每種顏色皆標示出RGB數值，只要在顏色設定（p.148）中輸入該數字，即可設定成書上刊載的顏色。

Point …作畫的技巧、學起來會更方便的小竅門和思考方式。

TIPS ……軟體功能相關的補充說明。

工具解說的章節架構

01…介紹CLIP STUDIO PAINT 的功能
02…介紹Adobe Photoshop 的功能

介紹每個軟體的功能，依項目分別解說。

以文章和圖片解說各個功能及使用方法。

鍵盤標示

本書的解說是以「Windows版」為基準。macOS、iPad 和 iPhone 版本會有部分鍵盤功能標示不同，所以在使用本書介紹的快捷鍵時，請依照右圖自行替換解讀。

Windows		macOS、iPad、iPhone
Ctrl	→	command
Alt	→	option

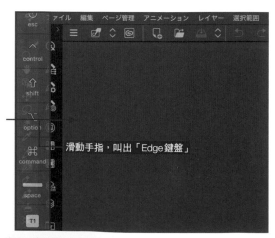

滑動手指，叫出「Edge鍵盤」

在 iPad 版 CLIP STUDIO PAINT，只要將手指從介面左側（或右側）往畫布方向滑動，就會出現「Edge鍵盤」，可以使用這些快捷鍵。

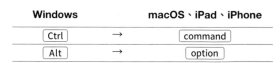

手指點選 Edge 鍵盤的切換鍵

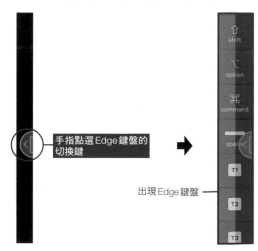

出現 Edge 鍵盤

在 iPhone 版 CLIP STUDIO PAINT，只要用手指點選 Edge 鍵盤的切換鍵，就會顯示「Edge鍵盤」。

 # 繪製過程

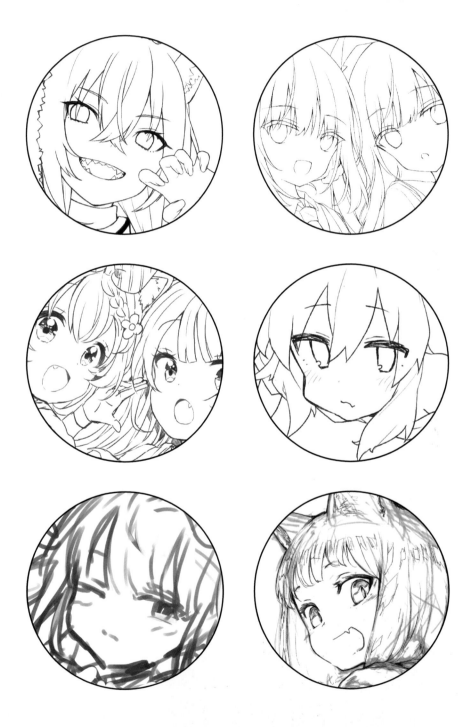

01 狼耳

しゅがお

喜歡獸耳和動物的插畫家。
繪畫經歷包含TCG「Z/X-Zillions of enemy X-」（青花菜股份有限公司）卡牌插圖、虛擬YouTuber『田中姬＆鈴木雛』和虛擬女子團體「KMNZ莉塔＆莉茲」的角色設計，以及輕小說的插圖等。
著作有《獸耳娘 角色養成設計書》（瑞昇）。

✿ Comment

我平常習慣使用其他繪圖軟體作畫，這是我第一次用CLIP STUDIO PAINT，很驚訝它用起來這麼順手。
希望我的作畫經驗能夠提供給各位一點參考。

✿ Web
〔 KINAKOMOCCHI 〕
https://syugao.wixsite.com/kinakomocchi
✿ Pixiv
https://www.pixiv.net/users/612602
✿ Twitter
https://twitter.com/haru_sugar02

設定圖

耳尖有點弧度

野性、帶有冷酷氣質的少女

· 鋸齒牙
· 白髮
· 附毛皮的軍裝外套
· 戴著連衣帽

柚
毛皮
指甲油

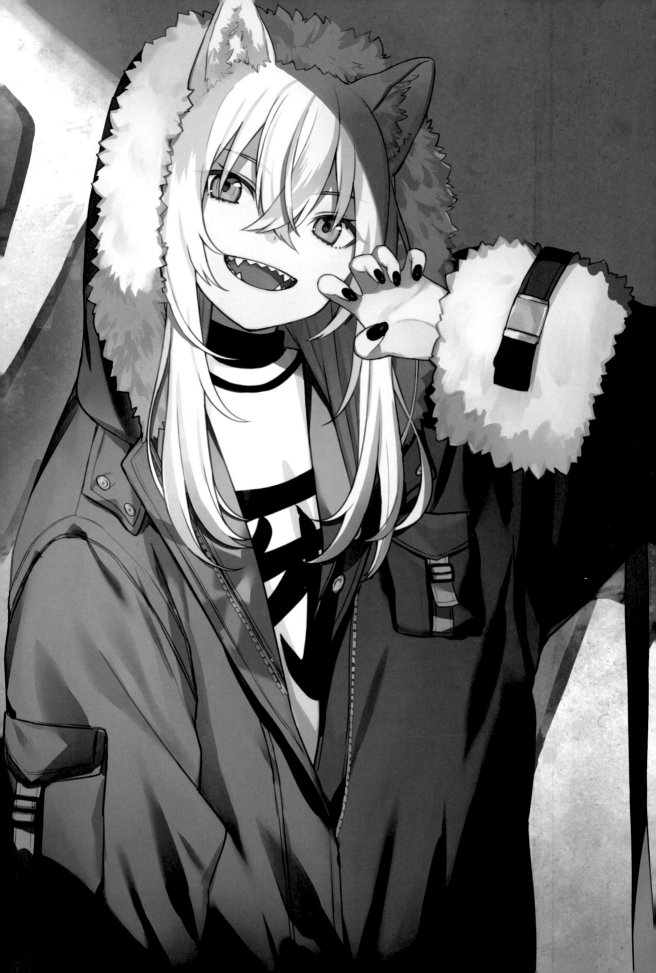

1 草稿 先打草稿，確定完稿的構圖。我個人覺得要是草稿畫得太隨便，後續清稿會很花時間，所以會仔細畫出物品的形狀和顏色，畫到可以看出完稿狀態的程度。

STEP 1

這是大致的草稿。這一步會決定好大概的姿勢和表情。臉和其他細節，則是在畫詳細的草稿時再仔細畫出來。

完成的大致草稿

Point 補色

即對比色。在插圖裡有效搭配運用補色，可以畫出有張力變化的配色。
不過，如果這個技巧用過頭，就會讓畫面顯得亂七八糟，要小心。

STEP 2

這是詳細的草稿，以大致的草稿為基礎、細心重畫一遍。
這次，我想畫成以黑白為主、再加一點橙色的插圖，所以頭髮畫成白色調，外套畫成黑色調，眼睛和衣服的內襯等重要細節，則是加入橙色當作點綴。
背景是畫成混凝土牆的感覺，但這樣會讓整體的配色偏少，所以在牆壁上加入用橙色的補色、也就是藍色調的塗鴉文字（WOLF），增添一點整體的資訊量以及配色變化。

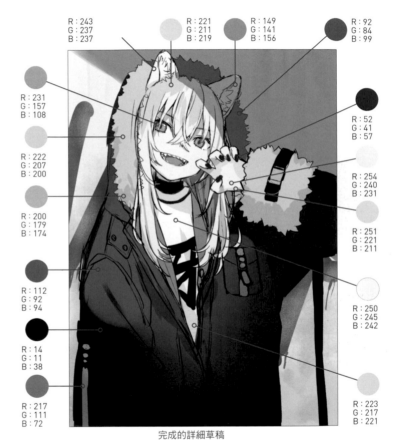

R：243 G：237 B：237
R：221 G：211 B：219
R：149 G：141 B：156
R：92 G：84 B：99
R：231 G：157 B：108
R：52 G：41 B：57
R：222 G：207 B：200
R：254 G：240 B：231
R：200 G：179 B：174
R：251 G：221 B：211
R：112 G：92 B：94
R：250 G：245 B：242
R：14 G：11 B：38
R：223 G：217 B：221
R：217 G：111 B：72

完成的詳細草稿

為了強調臉到身體的部分，特地在角色的右上和左下添加現實中不可能形成的假陰影，可以凸顯畫面中間的亮度，引導觀看者的視線。

假陰影

2 線稿 以草稿為基礎開始清稿。首先畫出角色的線稿。

STEP 1

將打好角色草稿的圖層不透明度調低，讓圖畫變成半透明（p.151）。
這裡是調整成「18%」。這樣才方便在草稿上面畫線。

降低不透明度

點選角色草稿的圖層

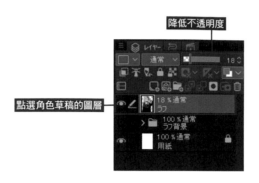

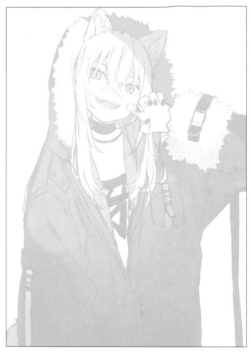

STEP 2

線稿是用〔鉛筆〕工具→輔助工具群組〔鉛筆〕的〔軟碳鉛筆〕作畫。
建立線稿用的圖層資料夾（p.150），裡面再新增各個部位的資料夾。
圖層細分成「輪廓」、「眼睛」等詳細的類別，方便後續調整或變形。接著
就像是重新描草稿一樣，仔細地畫線。

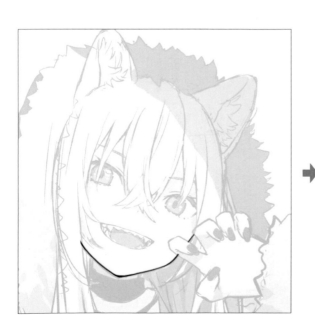

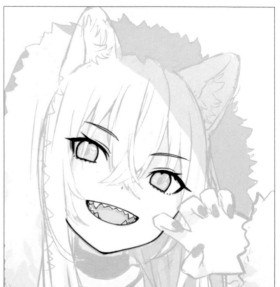

19

STEP 3

畫頭髮時，先忽略和其他部位重疊的地方，直接全畫出來。畫線時要注意線條的流暢度。和頭髮重疊的部位用圖層蒙版（p.153）遮蓋，這樣會比用橡皮擦慢慢擦更容易輕鬆修改重畫，十分方便。

Point 隨時注意整體構圖的平衡度

線稿是奠定插畫氣氛以及完成度的基礎工程，所以不能只是放大專心畫自己正在畫的部分，而是要在繪製過程中，隨時用另一個視窗檢視整體。另一個視窗可以從選單〔視窗〕→〔畫布〕→〔新視窗〕來開啟。
我們在欣賞插畫時，並不會一開始就注視細節，而是以整體的氣氛和構圖平衡度來判斷，所以畫圖時要盡可能客觀地檢視自己的作品。

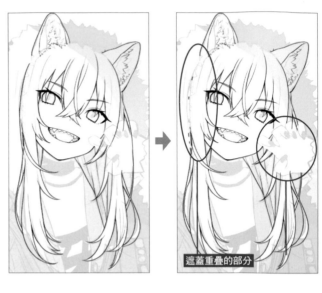

遮蓋重疊的部分

STEP 4

身體的線條也畫好了，完成線稿。

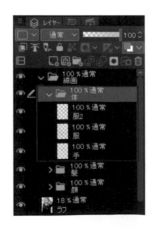

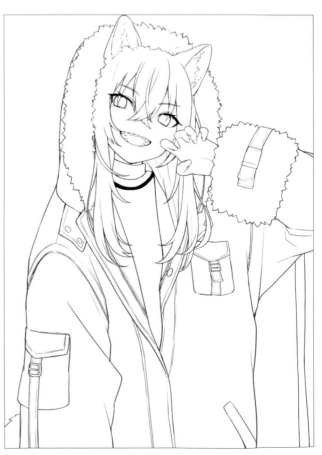

完成的線稿

3 填底色　填入底色，按各個部位分別填色。這個工作是為後面詳細上色所打的基礎。

STEP 1

開始填底色以前要做點準備，才能讓 **STEP 1～STEP 4** 的填色工作更順利。
先建立避免顏色塗到角色外面的圖層資料夾。
從選單〔選擇範圍〕→〔快速蒙版〕，建立快速蒙版圖層（p.153）。

STEP 2

只將快速蒙版的背景部分填滿顏色。
首先，將線稿圖層資料夾設定為「參照圖層」。
選擇〔填充〕工具中的〔參照其他圖層〕，點選工具屬性面板（p.147）裡「多圖層參照」項目中的「參照圖層 ▼」。然後在不參照的圖層項目裡，點選「不參照編輯圖層 ◯」。
接著將角色以外的部分，連頭髮間隙等細小的地方都要確實填滿顏色。

點擊後設定參照圖層

 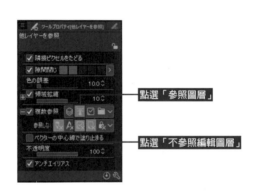

點選「參照圖層」

點選「不參照編輯圖層」

將背景部分（不當作角色來填色的部分）填滿色

> **TIPS　參照圖層**
>
> 這是只參照設定了這個功能的圖層來作畫的功能。
> 即使切換了編輯圖層，也一樣能按照設定為參照圖層的圖層內容，進行填色和建立選擇範圍等工作。

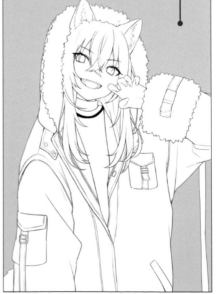

> **TIPS　快速蒙版圖層的顏色**
>
> 快速蒙版圖層使用的顏色，可以在圖層屬性面板裡變更。只要點選「圖層顏色」的項目，就能設定顏色，可任意調整成不刺眼的顏色。

STEP 3

點兩下快速蒙版圖層，就能將填色的部分建立成選擇範圍。建立好的選擇範圍就是插圖的背景，所以只要從選單的〔選擇範圍〕→〔反轉選擇範圍〕，就可以轉換成只選擇角色的狀態。

點兩下

選擇背景部分的狀態

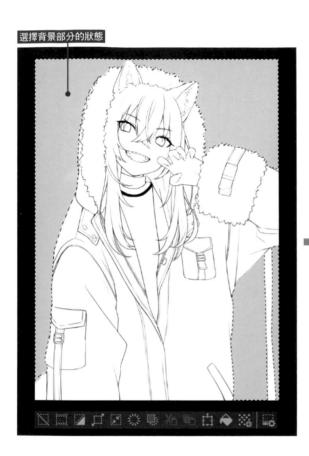

反轉選擇範圍、變成只選擇角色

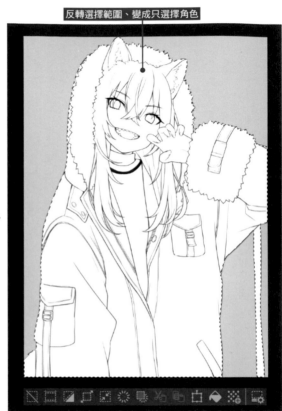

STEP 4

建立上色用的圖層資料夾，在只選擇角色的狀態下，點選「建立圖層蒙版 ◙」。
這樣只要在「上色用的圖層資料夾內」作畫，顏色就不會塗到角色以外的部分了。

建立圖層蒙版

Point 其他方法

STEP 1～STEP 4 的工程，不建立快速蒙版、改用〔自動選擇〕工具也能達到同樣的效果，但是因為這次選擇範圍已上色、清楚好懂，所以才使用快速蒙版圖層。

STEP 5

在上色用的圖層資料夾裡，建立圖層資料夾和圖層，分別為各個部位填色。

皮膚等較淺的顏色，一開始要先填深色，這樣比較容易看出哪裡沒有填滿。

Point 快速填底色

建議將線稿圖層資料夾設定成「參照圖層」，用「填充」工具直接填入顏色。

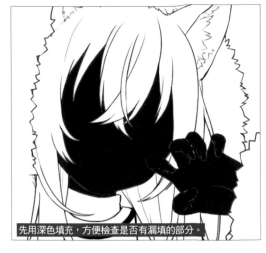

先用深色填充，方便檢查是否有漏填的部分。

如果線稿的線條太細、導致出現顏色未填滿的部分，就按住 Ctrl 並點選填好色的圖層縮圖，建立選擇範圍，再進入選單〔選擇範圍〕→〔擴大選擇範圍〕，將選擇範圍擴大約「2px」後再填色，就能填得很漂亮了。

Ctrl ＋點選

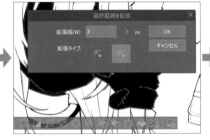

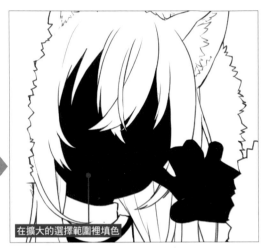

在擴大的選擇範圍裡填色

STEP 6

確定沒有漏填的部分以後，將底色圖層設為「鎖定透明圖元」（p.152），重新填入原本的顏色。

Point 顏色的選擇

我個人在草稿的階段就會決定配色，所以會另開視窗顯示草稿，用〔吸管〕工具將草稿上的顏色吸過來填色。

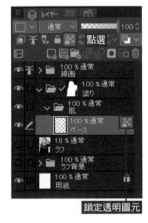

鎖定透明圖元

STEP 7

用〔填充〕工具無法填滿的地方，就另外使用〔沾水筆〕工具→輔助工具群組〔沾水筆〕的〔G筆〕等硬筆刷來塗。

STEP 8

指甲和衣服花紋等部分，則是建立新圖層，設定成用底色圖層來剪裁（p.152）再填色。

點選

剪裁

STEP 9

角色的底色完成。再重新仔細檢查一次是否有漏填的部分。

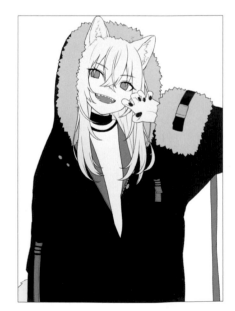

STEP 10

裡面的襯衣貼上我自己畫的文字素材。
在衣服圖層的上一層貼上素材，但直接貼上會顯得衣服和文字的角度不合，所以要再用選單的〔編輯〕→〔變形〕→〔網格變形〕（p.155）來調整文字形狀。

文字素材

STEP 11

將調整好形狀的文字圖層，設定成用衣服圖層剪裁的狀態。這樣文字就只會顯現在襯衣的範圍內，看起來才自然。

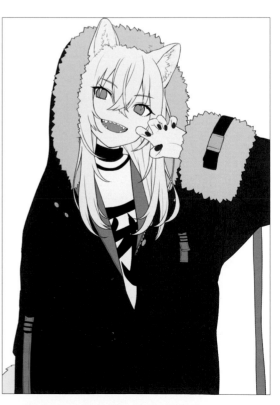

完成的角色底色

4 上色 在底色上面的圖層堆疊顏色，畫出陰影和質感。

STEP 1

在設定用底色剪裁的新圖層上繼續塗色。基本上，混合模式（p.151）保持預設的「普通」。

從皮膚開始上色。為了畫出紅潤的氣色和皮膚的柔軟度，這裡使用了〔噴槍〕工具裡的〔柔軟〕功能，噴出漸層。

縮小筆刷尺寸，用稍微深一點的膚色塗在下睫毛的邊緣，可以營造出好氣色。

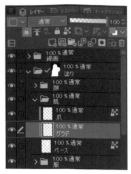

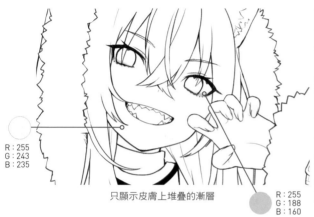

R : 255
G : 243
B : 235

只顯示皮膚上堆疊的漸層

R : 255
G : 188
B : 160

STEP 2

為了強調輪廓和營造立體感，這裡用〔沾水筆〕工具→輔助工具群組〔沾水筆〕的〔G筆〕，大致畫幾道陰影，多增加一些細節。

接著再用〔色彩混合〕工具的〔模糊〕，在重點處模糊色塊邊緣，會更有立體感。

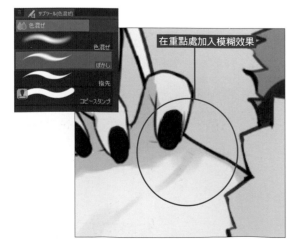

在重點處加入模糊效果

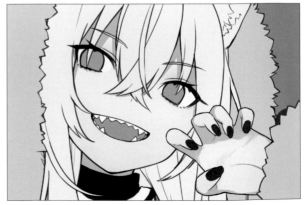

STEP3

陰影如果只是單純塗色，那麼就無法和 **STEP1** 的漸層色彩融合，也會顯得很突兀，所以畫陰影的圖層要設定成「鎖定透明圖元」，用〔噴槍〕之類的柔軟筆刷畫上漸層、加深顏色。

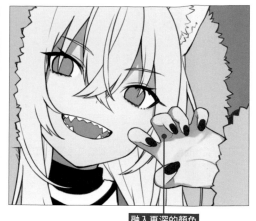

鎖定透明圖元

融入更深的顏色

STEP4

為了讓臉更有立體感，要在鼻子和手的皺褶、輪廓邊緣畫上更多淺色。
和 **STEP2** 一樣，先用〔沾水筆〕工具→輔助工具群組〔沾水筆〕的〔G筆〕大致畫出形狀，再用〔毛筆〕工具→輔助工具群組〔水彩〕的〔不透明水彩〕融合顏色。
這樣皮膚的上色就差不多完成了。

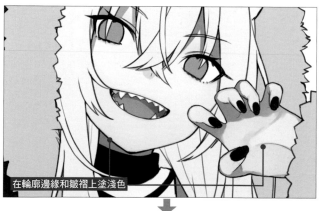

在輪廓邊緣和皺褶上塗淺色

R：254
G：216
B：202

R：222
G：169
B：157

只顯示皮膚上堆疊的顏色

為指甲畫上高光，營造光澤感

STEP 5

皮膚上好色後，接著就來慢慢上整體的顏色。首先來上整張圖的陰影。
在這項工程中，最重要的是要確定陰影的形狀。
每個部位的上色方法都和皮膚一樣。先用〔沾水筆〕工具→輔助工具群
組〔沾水筆〕的〔G筆〕畫出形狀。每個部位都是在設定成用底色剪裁
的圖層上塗色。

※ 圖層的結構是往上疊，
每個部位的作法基本上都
一樣。

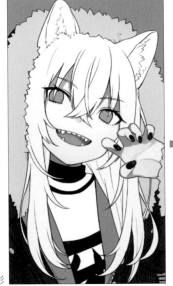

Point 考量整體色彩協調度的配色

我之所以不將各個部位分開上色，而是慢慢為整張
圖上色，是因為等一個部位畫完再畫下一個……
按順序上色的話，各個部位的色調和細節就會產生
落差，顯得不夠協調。
而且，最後再畫每個部位的細節，好處是可以清楚
預見完稿的狀態。
不過這終歸是我個人的想法，作法還是因人而異。

頭髮陰影

整體的陰影

STEP 6

在各個陰影圖層下方建立新圖層，迎光處用〔噴槍〕工具的〔柔軟〕噴上明亮的顏色。

我將中間的左側設定成最亮的地方，亮度會從那裡開始往外側逐漸變暗。

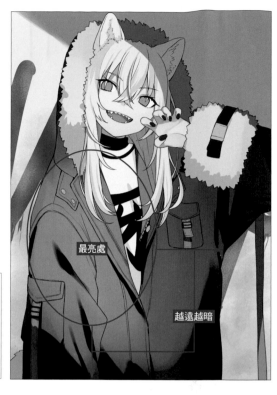

最亮處

越遠越暗

Point 營造自然光的變化

打好光後，用〔色彩混合〕工具的〔模糊〕做出淡淡的漸層，畫出自然的質感。

STEP 7

在各個陰影圖層下方建立新圖層，畫出更細緻的皺褶等細節。

打開〔G筆〕的輔助工具詳細面板（p.147），勾選〔水彩邊界〕，用線條邊緣會暈染的個人化設定筆刷〔G筆〕，大致畫出陰影的形狀；再用〔毛筆〕工具→輔助工具群組〔水彩〕的〔不透明水彩〕融合顏色。

這裡全部都用暗色畫陰影，等其他細節都畫完以後，再調整顏色（STEP 9）。

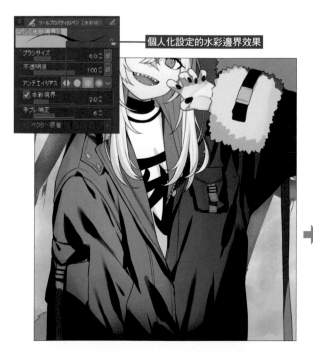

個人化設定的水彩邊界效果

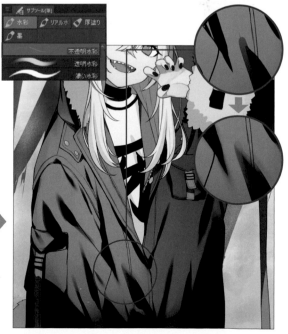

29

STEP 8

畫出更多細節。

用〔毛筆〕工具→輔助工具群組〔水彩〕的〔不透明水彩〕,調整連衣帽上毛皮部分的陰影形狀。

另外也用比陰影淺一點的顏色,畫出細緻的皺褶和毛皮的蓬鬆感。

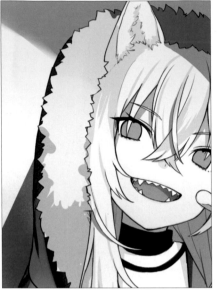

STEP 9

全部大致畫完以後,開始調整色彩。

為各個陰影圖層設定「鎖定透明圖元」,將底色亮處的陰影調淡一點。用〔噴槍〕工具等柔軟的筆刷塗上淺色,或是加上漸層。

點選

鎖定透明圖元

STEP 10

幫連衣帽的毛皮畫上更多細節。

毛皮的陰影部分不是用深色畫，而是先用亮色畫上光後，將圖層設為「鎖定透明圖元」，再塗成其他顏色來調整質感。

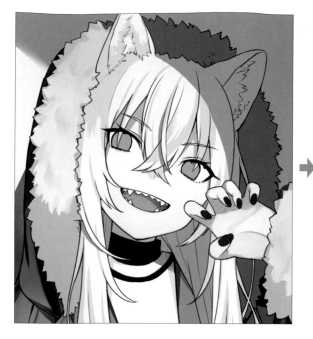 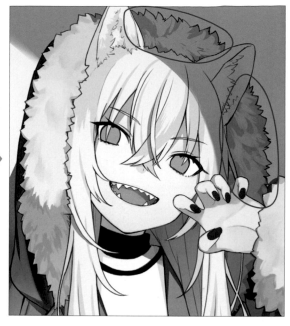

STEP 11

畫出頭髮的細節。

將先前畫頭髮細節的圖層和添加深色陰影的圖層設為「鎖定透明圖元」，再畫上更暗或更深的顏色，營造出立體感。

之後，再詳細畫上尾巴和耳朵等部位的絨毛感。

 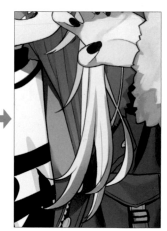

Point 營造絨毛感的注意事項

尾巴、耳朵、毛流等絨毛質感，如果用太多模糊的效果呈現，會導致整體的印象變得很朦朧。所以，想要添加陰影的部分，就要像動畫風上色一樣直接畫上色塊，再為重點做模糊處理；迎光的部分，則是畫上更多毛流的質感，同時加上漸層，就能畫得更像真實的毛皮了。

STEP 12

開始畫眼睛的細節。
首先在眼白上方畫出淡淡的陰影。

R：216
G：193
B：191

STEP 13

在眼瞳邊緣描上深色，眼瞳上方畫出暗色陰影。

R：79
G：44
B：50

R：173
G：102
B：95

在陰影色和底色重疊的部分塗
上暗藍色。

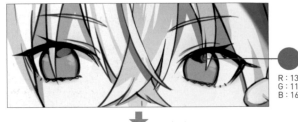

R：132
G：117
B：166

用接近黑色的深色畫出瞳孔，
並在瞳孔下方畫出更多細節。

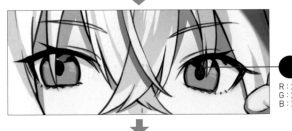

R：29
G：23
B：23

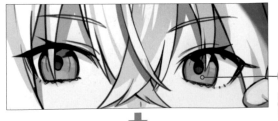

R：238
G：181
B：143

最後，在線稿圖層資料夾上面
建立高光圖層，畫上高光就完
成了。

R：255
G：246
B：240

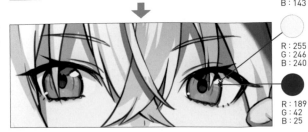

R：189
G：42
B：25

STEP 14

開始畫鈕釦和皮帶等小配件的細節。
在每個小配件的底色圖層上面建立新圖層，用〔沾水筆〕工具→輔助工具群組〔沾水筆〕的〔Ｇ筆〕畫上深色陰影。
畫小配件的細節時，陰影不要模糊處理，畫出清楚的明暗差異，會更有立體感。

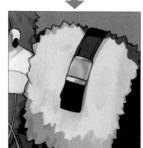

STEP 15

面積較大的配件要用筆觸畫出質感，調整細節描繪不足的部分，這樣就完成角色的上色了。下一道工程是調整線稿的顏色。

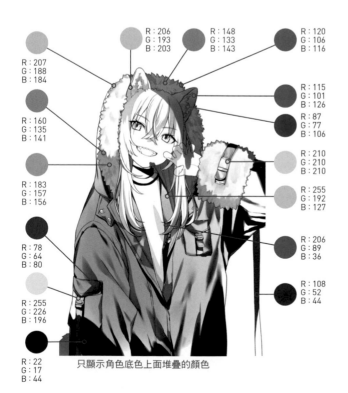

R：207
G：188
B：184

R：206
G：193
B：203

R：148
G：133
B：143

R：120
G：106
B：116

R：115
G：101
B：126

R：87
G：77
B：106

R：160
G：135
B：141

R：183
G：157
B：156

R：210
G：210
B：210

R：255
G：192
B：127

R：78
G：64
B：80

R：206
G：89
B：36

R：255
G：226
B：196

R：108
G：52
B：44

R：22
G：17
B：44

只顯示角色底色上面堆疊的顏色

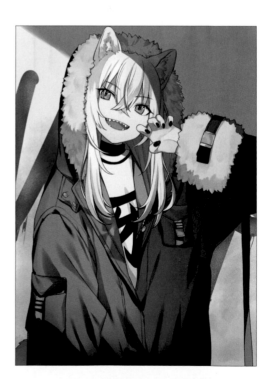

33

STEP 16

調整線稿的顏色，和上好的顏色融合得更自然。
在各個線稿圖層上面建立新圖層，設定用下一個圖層剪裁。然後塗上能與周圍的色彩自然融合的顏色。

Point 線稿圖層也要細分開來

雖然這樣會開一大堆圖層，但線稿圖層也一樣詳細分類，才方便調整顏色。

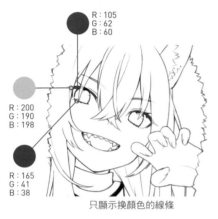

R：105
G：62
B：60

R：200
G：190
B：198

R：165
G：41
B：38

只顯示換顏色的線條

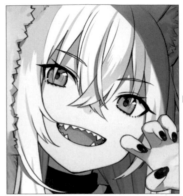 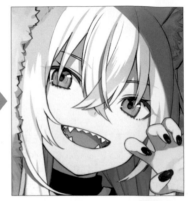

STEP 17

到這裡就差不多畫好角色了。

Point 整理角色圖層

為角色大致上完色後，將線稿和上色的圖層資料夾，再統整到1個圖層資料夾裡。這是為了畫背景時更方便作業而做的處理。

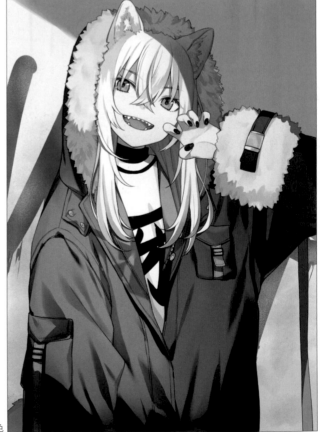

完成的角色上色

5 背景 以草稿的背景為基礎來粉刷。

STEP 1

用〔沾水筆〕工具→輔助工具群組〔沾水筆〕的〔美術字〕，修整牆壁上的文字線條。
由於大部分文字都被角色
遮住，所以大概修一下。

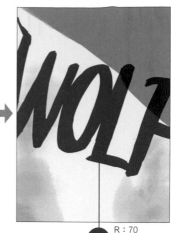

R：70
G：69
B：139

STEP 2

STEP 1 畫出的文字描邊。
按 Ctrl 同時點選畫了文字的圖層，建立選擇範圍（p.152），用選單〔選擇範圍〕→〔擴大選擇範圍〕
（p.149）來拓展選擇範圍。（這裡擴大了約「30 px」）
建立新圖層，用黑色填充選擇範圍。
接著將塗黑的圖層移到文字圖層下方，就做好文字描邊了。

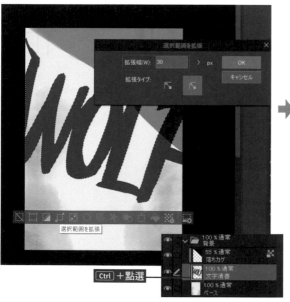

Ctrl ＋點選

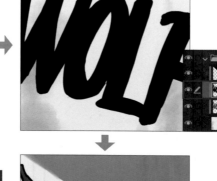

Point 隱藏角色圖層會更好畫

畫背景時，要將角色圖層設定
為不顯示。

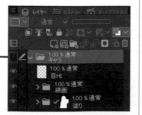

隱藏角色圖層

移到文字圖層下方

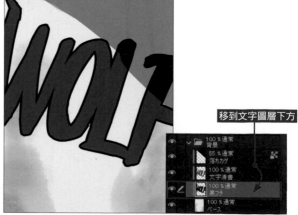

STEP 3

由於文字的粗糙感太明顯，所以調整一下形狀。在文字圖層上面建立新圖層，用〔沾水筆〕工具→輔助工具群組〔沾水筆〕的〔G筆〕畫出油漆流下來的痕跡。

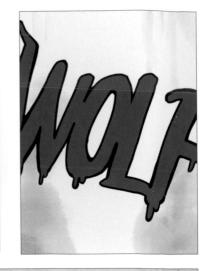

STEP 4

牆壁貼上在CLIP STUDIO ASSETS下載（p.147）的「混凝土」（https://assets.clip-studio.com/zh-tw/detail?id=1763870）的紋理素材。在新圖層內讀取素材圖像後，移到文字圖層下面，用牆壁底色的圖層剪裁。由於原始素材的紋理太強烈，所以不透明度調降至「38%」。

貼上

STEP 5

貼上混凝土素材後，文字看起來好像浮在牆壁上，所以在文字圖層上方新建圖層，貼上在CLIP STUDIO ASSETS下載的粗糙「紋理【混凝土】」（https://assets.clip-studio.com/zh-tw/detail?id=1753759）素材。
這裡將混合模式設定為「覆蓋」，不透明度調降至「28%」，使文字和背景能夠融合。

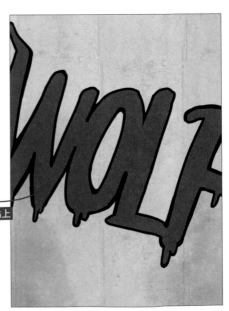

貼上

STEP 6

調整右上的陰影。

先塗上深藍色系，再降低不透明度加以調整。

我建議使用混合模式「色彩增值」，會比直接塗色更不容易顯得陰影過深，可以順利與下面的顏色疊合。

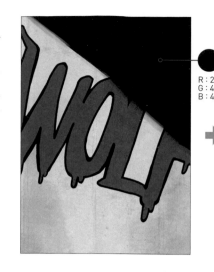

R:2
G:4
B:42

降低不透明度

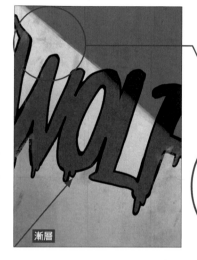

漸層

只顯示多畫的牆壁髒汙

STEP 7

左下用〔噴槍〕工具等柔軟的筆刷，加上淡淡的漸層。

接著再用〔鉛筆〕工具→輔助工具群組〔粉彩〕的〔粉彩〕畫出牆壁的髒汙。不透明度調降到「70％」，讓色彩融合。

STEP 8

照光的部分上一層淡淡的橙色系，混合模式設成「相加」。

這樣會顯得顏色太過突兀，所以要顯示角色圖層以後再調整。這裡將不透明度調降至「68％」，用圖層蒙版消除一部分來調整。

這樣就大致完成背景了。

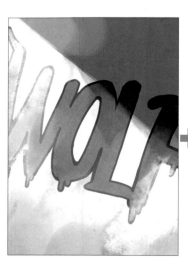

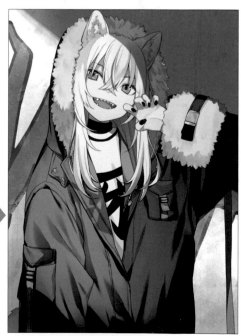

背景完成的狀態

6 加工 在完稿的階段，調整整體的色調。

STEP 1

首先做點準備，方便進行完稿的加工。
在角色的圖層資料夾上面新建圖層資料夾，混合模式設為「穿透」。
作法和「3 填底色」的 **STEP 1～STEP 4**（p.21～p.22）一樣，建立只在角色部分繪製的
圖層蒙版。
在這個圖層資料夾內建立調整用的圖層，慢慢修整。

STEP 2

為整體的色調逐漸修整出統一感。
使用混合模式為「顏色」的圖層，在陰影的部分塗上淡淡的藍
色調，明亮的部分則塗上淡淡的的橙色調。

R：254
G：250
B：248

R：225
G：225
B：245

用混合模式「普通」顯示
堆疊的顏色

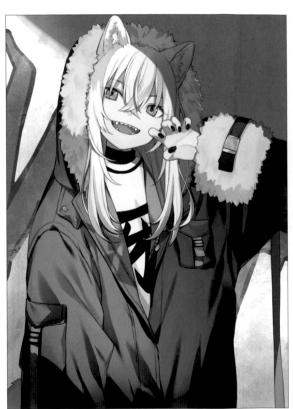

TIPS 混合模式「顏色」

可以保留下方圖層的輝度（亮度）數值，將設定好
混合模式的圖層色相和彩度調整成適當的色彩。這
個混合模式方便使用在需要換顏色、但不必改變亮度
的時候。

下方的顏色

＋

用混合模式「顏色」
疊上的顏色

＝

混合後顯示的顏色

STEP 3

感覺色調有點單一，所以繼續調整。
使用混合模式「覆蓋」的圖層，為照到光的部分加上一點淡淡的顏色。

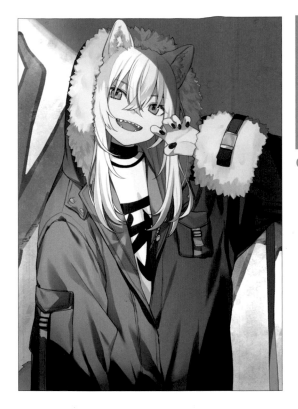

R：255
G：248
B：245

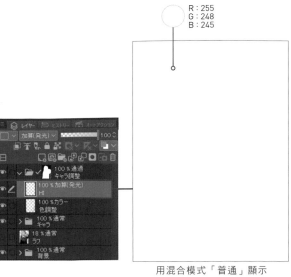

用混合模式「普通」顯示
堆疊的顏色

STEP 4

眼睛的橙色感覺不夠鮮豔，所以用混合模式「覆蓋」的圖層加點顏色，提高彩度。

R：255
G：208
B：184

用混合模式「普通」顯示
堆疊的顏色

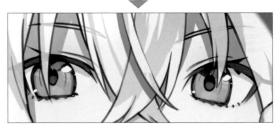

STEP 5

右下的深色陰影感覺太濃了，調整成帶點藍色的色調。
這裡是直接更換上色圖層資料夾內的圖層顏色。

STEP 6

我想要讓整體的色調更有統一感，所以用色調補償圖層（p.154）來調整。從選單〔圖層〕→〔新色調補償圖層〕→〔色調曲線〕，建立〔色調曲線〕的色調補償圖層，接著逐一調整「RGB」「Red」「Green」「Blue」各個項目的曲線。

調整後，如果色調產生大幅變化，就降低色調補償圖層的不透明度。

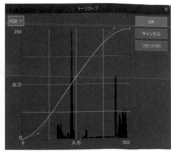

「RGB」的項目

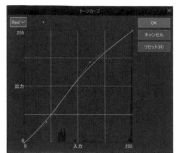

「Red」的項目

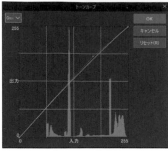

「Green」的項目

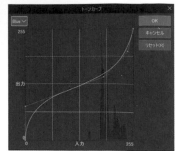

「Blue」的項目

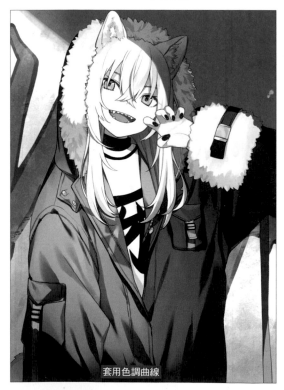

套用色調曲線

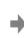

降低不透明度來調整

TIPS　**色調曲線的原理**

色調曲線的圖表中，越靠近右上是顏色越明亮的部分、越靠近左下是顏色越暗的部分的調整值。移動圖表中的曲線，可以調整色調的強度。各個項目的曲線都是越往上偏移，代表選擇中的顏色越強；越往下偏移，代表對比色會越強。也就是說，在「Red」項目裡將曲線往下移，色調會偏藍；在「Green」項目裡將曲線往下移，色調會偏紅；在「Blue」項目裡將曲線往下移，色調會偏黃。在「RGB」項目裡曲線往上移，顏色會越亮，往下移則越暗。

比方說，這次在「Blue」的項目裡將左下部分的曲線往上移，右上部分的曲線往下移，藉此加強陰影色的藍色調，也加強明亮部分的黃色調（減弱藍色）。

STEP 7

接下來要加強明暗的差異（對比度）。

從選單〔圖層〕→〔新色調補償圖層〕→〔亮度、對比度〕建立〔亮度、對比度〕的色調補償圖層。這裡將「亮度」設定為「−6」，「對比度」設定為「22」。

但直接用這個設定會使對比顯得太強烈，所以降低色調補償圖層的不透明度，用圖層蒙版調整特效的使用範圍。

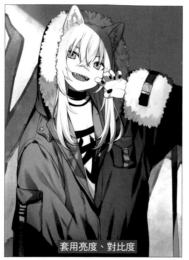

套用亮度、對比度

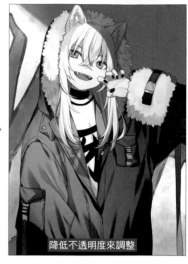

降低不透明度來調整

STEP 8

最後，修改一下外套的拉鍊，這樣就完成了。

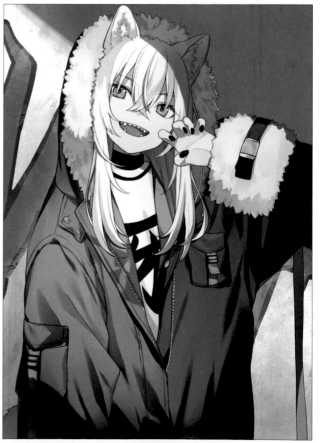

完成的插圖

02 兔耳

ほし

擅長畫年幼少女的自由插畫家。
目前專門繪製雜誌、動畫與社群網路遊戲的插圖，並擔任專門學校的特別講師。
曾參與「繪師100人展08」、溫泉區形象代言人「溫泉娘 小野川小町」的角色設計、「碧藍航線1st Anniversary」插畫展示，以及「第15回 博麗神社例大祭」捐血海報插圖等活動。

✽ Comment

我受邀畫了這對感情要好的兔耳少女雙人組！
兔耳本身的印象，很容易展現出可愛的感覺。所以這一次，我將服裝、小配件、色調等細節，都彙整成少女風的可愛路線。
如果各位能夠體會到少女和兔耳營造出的雙重可愛效果，那就太好了。

✽ Web
〔うさぎ号〕https://usagigo.com/

✽ Pixiv
https://www.pixiv.net/users/1198913

✽ Twitter
https://twitter.com/hoshi_u3

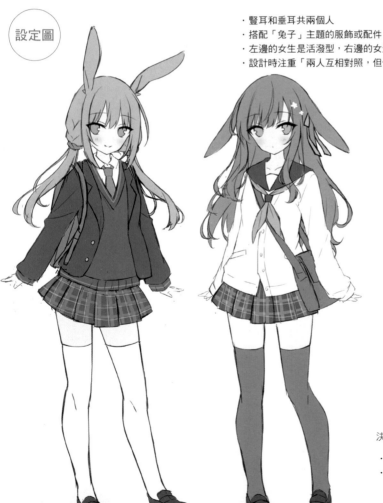

設定圖

・豎耳和垂耳共兩個人
・搭配「兔子」主題的服飾或配件
・左邊的女生是活潑型，右邊的女生是乖巧型
・設計時注重「兩人互相對照，但併肩時具有統一感」

決定姿勢、配置與鏡頭位置的構圖草稿

・注意取景範圍不要過度切到兔耳。
・背景原本設計成所有建築並排的商店街，但這樣會使畫面壓迫感太重，所以加了T字路口，營造出空間，並設定成稍微可以一瞥天空的構圖。

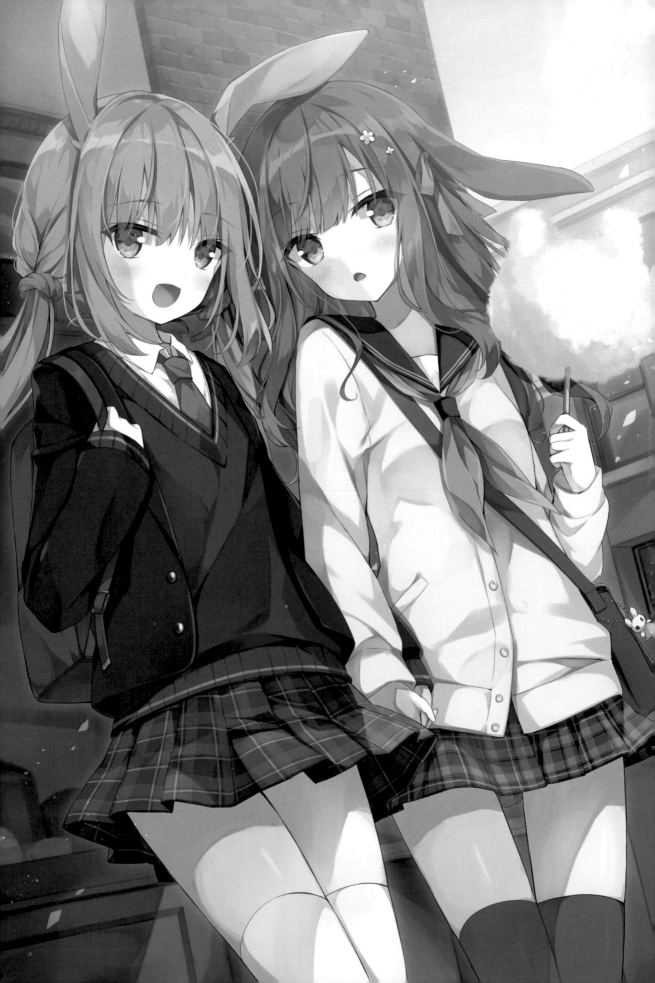

1 草稿 畫草稿是為了決定角色的姿勢、配置、鏡頭的位置。

STEP 1

草稿和底稿，都是使用〔毛筆〕工具→輔助工具群組〔水彩〕的〔不透明水彩〕。這裡稍微改一點預設值、做成個人化設定。
另外，這裡也將網上下載的〔從SAI繼承的筆刷〕，用在線條下筆和收筆的重點處。

> **TIPS** 下載筆刷
>
> 〔從SAI繼承的筆刷〕可以在CLIP STUDIO ASSETS（p.147）免費下載（https://assets.clip-studio.com/zh-tw/detail?id=1731225）。

〔不透明水彩〕的工具屬性面板

STEP 2

草稿畫得太詳細，後面就需要花很多時間修改，所以先隨便畫幾張草稿，釐清構圖的方向。方案1是復活節的感覺（復活節兔子＆彩蛋），方案2是學生放學後和朋友上街玩耍的感覺。我想營造出兩人感情很好的樣子，所以最後決定採用互動比較親密的方案2。

> **Point** 畫多張草稿
>
> 如果我已經很清楚自己想畫的構圖，就會只畫1張草稿；不過大多數的時候，我還是會畫2～3張，然後再選出最中意的那張繼續畫下去。

方案1（復活節的感覺）

方案2（學生放學後和朋友一起上街的感覺）

2 底稿 將草稿描繪得更詳細、畫成底稿。

STEP 1

建立底稿的圖層資料夾（p.150），在裡面新增左邊角色（L角色）和右邊角色（R角色）的圖層資料夾，兩人分開繪製。
圖層依各個部位詳細分類，這是為了後續方便修改。

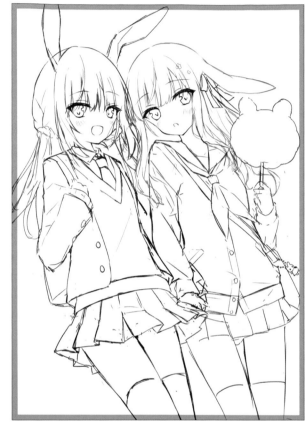

Point 底稿要畫得詳細精密

在「3 線稿」的工程中，最理想的狀態是只專注於畫線，不
必考慮其他事情。因為要是一邊畫線稿、還要一邊注意人體
素描有沒有歪斜的話，完成度可能會出現瑕疵，而且也會多
花時間。
所以，最重要的是專心畫好底稿，別留下不夠清楚的部分。

Point 兔耳的長度

真實的兔耳並沒有這麼長，但這次的插圖特地畫成變形感較強的長
兔耳。畫成長兔耳可以強調耳朵的存在，感覺也會更可愛（就像雙
馬尾髮型一樣，可以呈現更有少女氣息的活潑形象）。
但是反過來看，畫成比較寫實的短兔耳，可以展現典雅優美的形
象。既然要畫成寫實的兔耳，那麼耳根的位置畫在靠近頭頂處會比
較適合。
兔耳和髮型也有搭配的問題，所以在畫底稿的階段，可以嘗試畫看
看各種造型的兔耳。

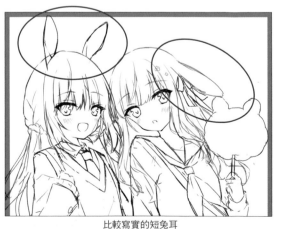

比較寫實的短兔耳

STEP 2

當底稿來到「只要畫到這種程度、後面只需要描線就好」的狀態後，就可以先塗上暫定的顏色。有時候會在塗色後才發現作畫不對勁的地方，所以在正式畫線稿以前，先塗上暫定的顏色，有助於減少後續的修改。這次的底稿沒有異狀，所以我就直接畫下去了。
注意，這裡上的顏色終歸只是暫定的，只是用接近完稿的顏色大致塗一下而已。

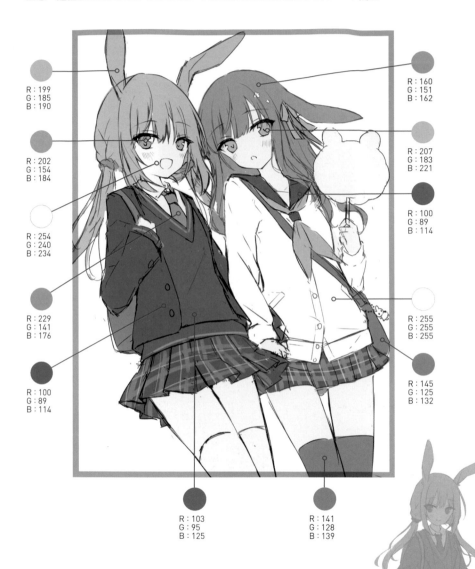

R：199
G：185
B：190

R：202
G：154
B：184

R：254
G：240
B：234

R：229
G：141
B：176

R：100
G：89
B：114

R：160
G：151
B：162

R：207
G：183
B：221

R：100
G：89
B：114

R：255
G：255
B：255

R：145
G：125
B：132

R：103
G：95
B：125

R：141
G：128
B：139

Point　具有統一感的角色設計

兩個角色的各個部位都搭配了形狀互相對照的物品，但配色上讓她們具有統一感。
兩人的配色都彙整成彩度偏低的咖色和黑色，不過我還是各自給她們一種強烈的醒目顏色作為點綴（左邊的女生是粉紅色，右邊的女生是紫色）。這樣一來，整張插圖看起來就只有2種顏色的效果最強烈，可以彙整出統一感。

STEP 3

這裡來畫背景的草稿。這次預設的場景是「放學後去逛街」,所以在背景畫上可愛風格的店鋪林立的樣子。

加上背景草稿的狀態

STEP 4

最後檢視整張圖,如果發現介意的地方,就再調整。
我希望兩人的距離可以再親近一點,所以讓左邊女生的頭稍微往右邊傾。
而為了讓左邊女生顯得更活潑,我又幫她畫上了虎牙(這跟兔子沒有關係,只是純粹想凸顯人物個性)。

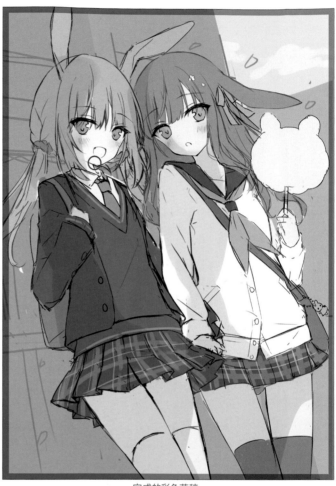

完成的彩色草稿

Point 要確定光源

要加入暫定的陰影,確定光源的位置。這次我將光源設置在角色前方右上角。光源的位置會大幅影響插圖的印象,所以一定要事先確定。

Point 工具的配置

不論是哪一道工程,我都是以右圖這種CLIP STUDIO PAINT的介面配置來繪製。

3 線稿

像是照著底稿描線一樣，畫出線稿。

STEP 1

降低角色的底稿圖層不透明度（p.151），讓畫面變成半透明，這樣才比較容易畫線。這裡是調降至「16％」。

STEP 2

我個人喜歡手繪風格的柔和線稿，所以是用〔鉛筆〕工具→輔助工具群組〔鉛筆〕的〔素描鉛筆〕來畫。

先從眼睛的墨線開始畫。眼睛圖層是和其他部位分開、獨立新建一個圖層資料夾，在裡面新增線稿用的圖層來畫。這麼做是為了方便透視處理和眼睛重疊的瀏海部分（「5 上色」的STEP 3〔p.53〕）。

基本上，線稿是按照草稿的線條描線，不過上睫毛不會將內側塗滿，只是先描出邊緣。

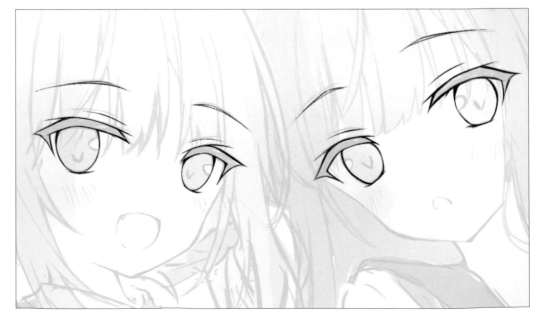

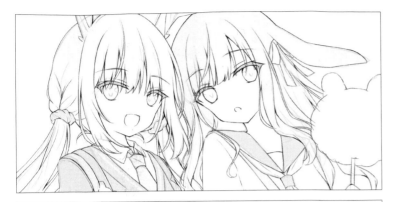

STEP3

其他部位也一樣按照底稿描線。
線稿的顏色會在最後調整成能與配色融合的顏色，這個階段先全部畫成黑色。

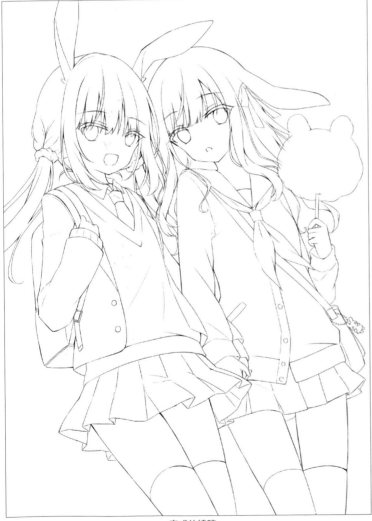

完成的線稿

Point 活用自動動作功能

自動動作是讓登錄的功能自動連續進行的
功能，可從自動動作面板執行。
我自己設定了能夠一次建立所有畫角色用
圖層的自動動作，會在開始畫線稿以前執
行。如果你有每次固定都會做的步驟，可
以依自己的工作形式建立自動動作組，有
助於節省時間，非常方便。

自動動作面板

↓

建立需要的圖層群組

49

4 填底色　按部位區分圖層、填入基底的顏色，作為畫陰影和質感等細節的底色。

STEP 1

依照下圖設定好〔填充〕工具的〔參照其他圖層〕選項，開始填色。
另外，這裡也使用了下載工具〔無間隙的封閉和塗漆工具〕。

〔參照其他圖層〕的工具面板

STEP 2

在線稿下方新建的圖層開始填色。皮膚是用〔無間隙的封閉和塗漆工具〕填色。

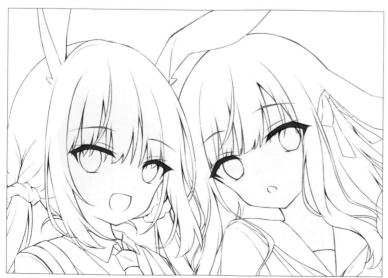

TIPS 下載工具

〔無間隙的封閉和塗漆工具〕是將想要填滿顏色的地方圍起來直接填充的工具。可在 CLIP STUDIO ASSETS 網站上免費下載（https://assets.clip-studio.com/zh-tw/detail?id=1643346）。

Point 整理圖層並分別填色

一開始先全部整理好圖層、分開填色，可以稍微減少一點因為圖層架構複雜而感到混亂的情況，也能節省時間。

STEP 3

繼續填底色，注意有沒有漏填的地方。尤其是部位重疊的部方，要特別小心。

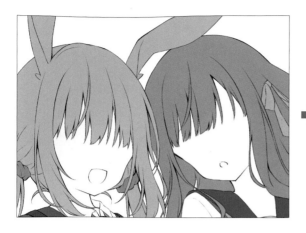 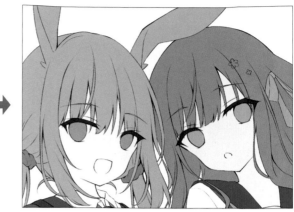

STEP 4

底色完成。

和草稿相比，我發現自己忘記幫右邊女生別上小花髮飾，所以最後補畫上去。

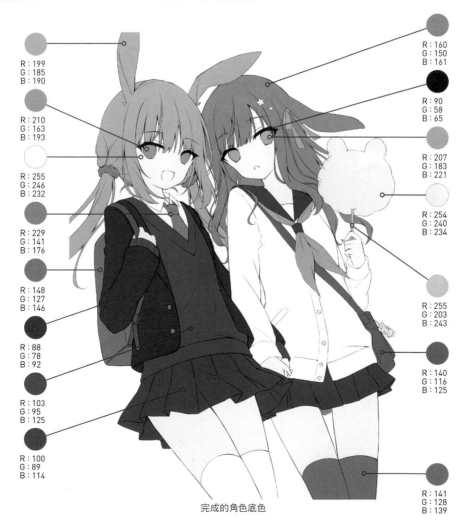

R：199
G：185
B：190

R：210
G：163
B：193

R：255
G：246
B：232

R：229
G：141
B：176

R：148
G：127
B：146

R：88
G：78
B：92

R：103
G：95
B：125

R：100
G：89
B：114

R：160
G：150
B：161

R：90
G：58
B：65

R：207
G：183
B：221

R：254
G：240
B：234

R：255
G：203
B：243

R：140
G：116
B：125

R：141
G：128
B：139

完成的角色底色

5 上色

這裡開始分別為每個部位仔細上色。我都是以眼睛→頭髮→皮膚→其他的順序上色。從最容易影響插圖印象的部位開始上色，通常可以及早發現不自然的地方，也能輕易修改完成。

STEP 1

開始畫上睫毛。為了表現出睫毛的密度，我畫成中央深色、越靠兩側就越接近膚色的淡色漸層。後面只要將線稿的顏色換成咖色，頓時就會變成柔和的印象了。

眼白的邊緣不要畫得太清楚，稍微模糊一點；上側有眼皮遮蓋的陰影，所以畫暗一點。

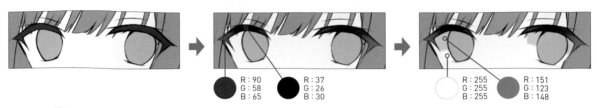

R：90 G：58 B：65
R：37 G：26 B：30
R：255 G：255 B：255
R：151 G：123 B：148

STEP 2

開始畫眼瞳。為眼瞳上色的重點在於，它大致是由虹膜和瞳孔構成，因此作畫的過程著重於這兩處的表現。

R：155 G：133 B：172
R：138 G：121 B：157

眼睛下方添加高光。為了畫出眼睛的深度，這裡使用2種顏色，虹膜部分有肌肉，所以要考慮形狀的凹凸，高光不能畫得太筆直。

R：254 G：230 B：251
R：232 G：206 B：236
R：88 G：82 B：114

眼瞳和眼白一樣有眼皮遮蓋的陰影，所以上方畫成較暗的漸層。

R：65 G：59 B：78
R：73 G：63 B：83

在眼瞳上方補畫反射光，頓時營造出玻璃球般的透明感。反射光上用橡皮擦輕輕斜擦出線條，是為了表現睫毛的陰影所造成的反射光陰影。

另外，用〔吸管〕工具（p.148）吸取眼瞳裡的深色，用來塗睫毛，使氣氛變得更柔和。

R：122 G：106 B：126

在線稿上方新建圖層，畫出白色的高光，然後在高光的斜下方稍微加一點淺淺的粉紅色。眼瞳上最大高光的對角線位置，再加一個小小的水藍色高光。這時顏色要考慮到配色的平衡，選擇足夠明顯的顏色。

R：255 G：255 B：255
R：198 G：255 B：255
R：204 G：143 B：177

左邊的女生也是同樣的畫法。
對我來說，眼瞳是決定插圖魅力的一個很重要的元素，為了讓觀看者自然而然看向角色的眼睛，我都會特地畫得非常仔細，以提高「上色的密度」。

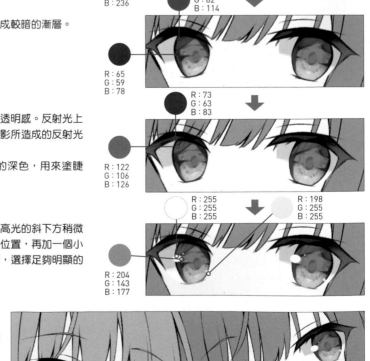

STEP 3

眼睛上好色以後，就來進行瀏海的透視處理。

由於眼睛的圖層資料夾是獨立在其他圖層資料夾之外，所以要先複製眼睛的整個圖層資料夾，然後合併成一個圖層。

原始的「眼睛」圖層資料夾，則是移到「頭髮」的上色圖層資料夾下方。

在這個狀態下，將複製的眼睛圖層不透明度降低，就能讓瀏海穿透眼睛了。這裡是調降至「51%」。

複製的圖層資料夾

合併成一個圖層

移動原始的圖層資料夾

降低複製圖層的不透明度

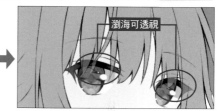
瀏海可透視

STEP 4

從這一步開始的上色工作，都是先用〔毛筆〕工具→輔助工具群組〔水彩〕的〔不透明水彩〕來大致上色，接著再用設成〔透明色〕（p.148）的〔不透明水彩〕或〔沾水筆〕工具→輔助工具群組〔沾水筆〕的〔G筆〕，又或是〔毛筆〕工具→輔助工具群組〔水彩〕的〔透明水彩〕，來修整色塊。這種畫法基本上適用於任何部位。

首先來為頭髮上色。一開始先畫上高光，方便後續沿著頭部的圓弧畫出陰影，更容易畫出頭部的立體感。

這次的構圖是稍微由下往上看的仰角，所以高光也畫成朝上彎的拱形，使仰角的構圖更有說服力。

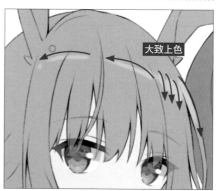
大致上色

修整形狀

R：226
G：210
B：217

頭髮畫好高光的狀態

53

STEP 5

開始畫陰影1（陰影的基底色）。這時畫的陰影，主要是將頭當作球體之類的簡單圖形來思考、表現這個形狀所形成的「陰」的部分。這一步不太會注重頭髮的束狀質感，只是在背光面畫上大片陰影。顏色選用和頭髮底色相近的顏色，看起來比較自然。

上色方法和STEP 4（p.53）的高光一樣，先大致畫上去，再用「透明色」修整形狀。

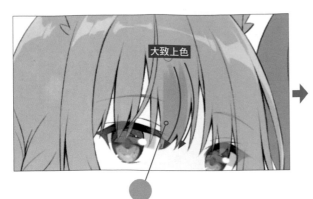

大致上色

R：177
G：160
B：164

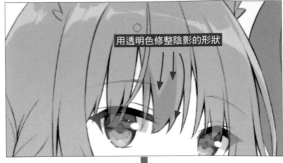

用透明色修整陰影的形狀

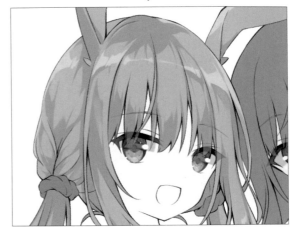

STEP 6

開始畫陰影2（比陰影1更深的陰影）。陰影2主要是表現某些物體遮擋形成的「影」的部分。為了不讓整體的色調太淡，陰影2也可以用來畫出適度的髮束感。這裡選用亮度較低的暗色，以便和陰影1對照。

陰影2畫完以後，接著在高光下面補畫一些陰影1的顏色，讓高光更明顯。

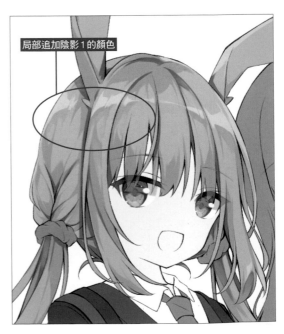

局部追加陰影1的顏色

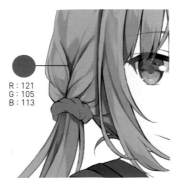

R：121
G：105
B：113

STEP 7

開始畫兔耳內側。耳朵內側是黏膜，所以基底色最好選用
接近紅色的淺粉紅色。
陰影則是以稍微往內捲的筒狀感覺來畫。陰影處補一點髮
色作為反射光。耳尖整體用成混合模式（p.151）「濾色」
圖層加上明亮的顏色，使色彩更融合。
最後，用陰影1的顏色在耳朵邊緣畫上陰影，營造出耳朵
的厚度。

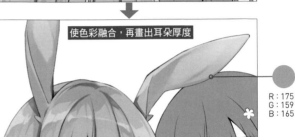

耳朵內側塗上底色

R：242
G：196
B：199

畫上陰影和反射光

R：204
G：158
B：168

使色彩融合，再畫出耳朵厚度

R：175
G：159
B：165

R：255
G：226
B：228

用混合模式「普通」顯示耳尖堆
疊的顏色

STEP 8

用〔噴槍〕工具的〔柔軟〕，在瀏海上
一層淺淺的膚色。這樣可以消除瀏海的
厚重感，營造出透明感。

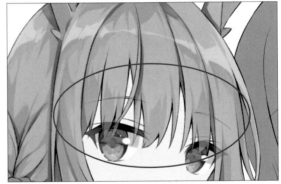

Point 頭髮整體要畫成輕盈的印象

髮梢使用混合模式「覆蓋」的圖層，塗上一層粉紅
色。畫長髮時，幫髮梢加一點粉紅色～藍色區域的顏
色，色調才不會太過單調，而且還能營造出朦朧的氣
氛，再加上瀏海所塗的膚色，可以讓頭髮整體呈現輕
盈的印象。

STEP 9

以同樣的步驟為右邊女生上色。

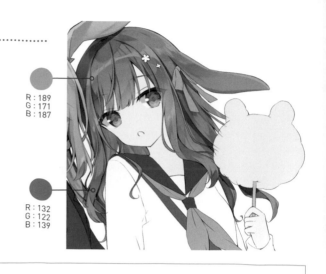

R：189
G：171
B：187

R：132
G：122
B：139

Point 增加立體感

用混合模式「色彩增值」的圖層，在兩個角色重疊的部分畫上陰影。這樣可以增加立體感，使整體的色調更扎實。

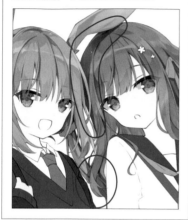

Point 頭頂的高光

在頭頂部分加上環狀的高光。畫女生時，在頭髮上加2～3道環狀高光，可以呈現出柔亮滑順的質感，要適度調整畫上去。不過，要是用高亮度的顏色畫太多高光，反而會顯得很奇怪，所以建議要控制好色調。

STEP 10

變換頭髮線稿的顏色，讓色彩融合。在線稿圖層上面新建圖層，設定用下一個圖層剪裁（p.152），再配合各個部分的髮色塗上顏色。

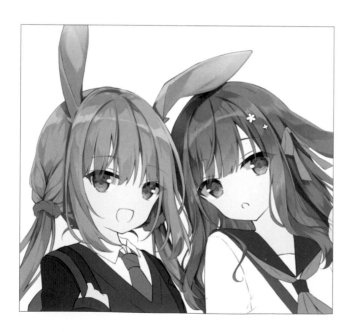

R：96
G：56
B：73

R：68
G：49
B：63

顯示更換顏色的線條

Point 將在意的細節調整成適當的顏色

在上色過程中，要運用〔色調曲線〕或〔亮度、對比〕的色調補償圖層（p.154），調整成適當的顏色。

STEP 11

這裡開始為皮膚上色。畫皮膚時，我都是從陰影2開始畫起。我在STEP5~STEP6（p.54）已經提過陰影1是用來表現背光的「陰」、陰影2是用來表現遮蔽的「影」，但皮膚和頭髮不同，會形成非常多「影」，所以從陰影2開始上色，比較容易看清楚插圖的整體狀態。

R : 237
G : 198
B : 189

Point 強調遮蔽的陰影

陰影2要用更深的顏色，稍微畫出一點邊緣。這樣才能明顯表現出遮蔽的陰影。在皮膚以外的部分需要表現出比較強烈的遮蔽陰影時，多半也會使用這個手法。

描出邊緣

STEP 12

接著來畫陰影1。皮膚的陰影1是用〔毛筆〕工具→輔助工具群組〔水彩〕的〔透明水彩〕，一層一層輕輕疊上顏色。這樣可以表現出女生肌膚的柔軟質感。

Point 臉部只需要簡單上色

皮膚上色時，基本上都是用漸層來表現凹凸起伏，但是畫臉時不需要用漸層，只在鼻子和嘴唇這些有重疊的地方塗上簡單的陰影。雖然這個作法並非絕對，不過在畫美少女類的插圖時，將女生的臉畫得太立體，反而會顯得比較不可愛。

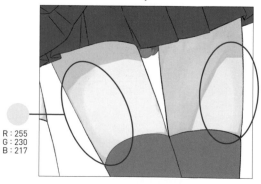

R : 255
G : 230
B : 217

STEP 13

皮膚的高光不是只畫在凸出的部分，通常也會在想要強調的部位。這次我想強調的是嘴唇和大腿，這樣可以表現出豐潤有光澤的少女魅力。

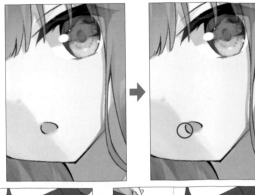

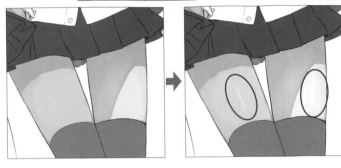

Point 配合光源的陰影

用混合模式「色彩增值」的圖層，依照底稿階段決定好的光源，在臉部左側畫上陰影。這部分的陰影會受到光源和位置（室內或室外）影響，所以不一定要畫出來。

加上陰影

STEP 14

加上腮紅。腮紅是可以大幅改變印象的元素，所以我用來表現少女的柔軟和紅潤感，讓她們顯得更可愛。首先，用〔鉛筆〕工具→輔助工具群組〔鉛筆〕的〔素描鉛筆〕畫幾道斜線。畫斜線用的圖層不透明度通常都會調低，這次調整成「21%」。另外，想要畫害羞的表情時，用比較深的顏色畫斜線，更能表現出高昂的情緒。
接著建立新圖層，用〔噴槍〕工具的〔柔軟〕，塗上一層淡淡的腮紅，就完成了。

Point 畫出熱度

臉頰上色的圖層，要放在角色線稿圖層的上面，不需要設定剪裁。雖然這只是個人喜好的問題，但是不設定用皮膚圖層剪裁，才能讓腮紅的顏色稍微塗到頭髮上，強調它有點膨脹的熱度。

STEP 15

大致上好色後，檢視整體的色彩，稍微將膚色調得亮一點。口腔裡是黏膜，所以塗上偏紅的粉紅色。

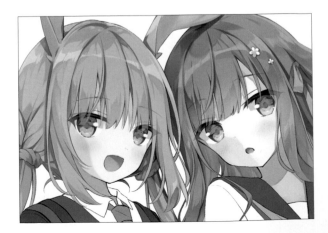

STEP 16

開始為衣服和裝飾品上色。
每個部位的畫法，基本上都和頭髮、
皮膚是一樣的步驟。

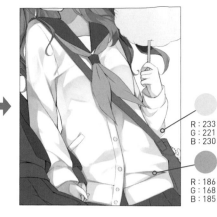

R：233
G：221
B：230

R：186
G：168
B：185

R：85
G：80
B：108

R：58
G：56
B：79

R：64
G：54
B：69

R：113
G：96
B：114

STEP 17

高光會大幅影響素材的質感。如果是
不反光的素材，就不必畫上高光；而
金屬和皮革等素材，畫上強烈的高光
才能強調質感。
這次是用混合模式「相加（發光）」
或「覆蓋」圖層，和〔噴槍〕工具的
〔柔軟〕來畫高光。

Point 皺褶和陰影的思維

畫衣服的皺褶要考慮到材質的厚度和硬度，才能畫得更有說服力。
比方說，開襟針織衫是帶點厚度的柔軟材質，所以不需加太多細微的皺褶，畫上長又淺的
皺褶即可。陰影的界線則是隨處特意模糊一下。
西裝外套雖然有厚度，但是和針織衫不同、是偏硬的質料，所以陰影要畫得比較大片。

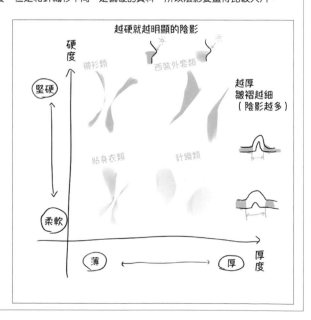

STEP 18

開始畫裙子的細節。先來畫格紋。順著裙子的面向畫上縱線，考慮到百褶裙上的折痕，盡可能將線畫成等間隔，不過畫得歪斜一點反而比較自然，所以不必畫得太端正也沒關係。接著在縱線上面新建圖層，用來畫橫線。重疊的部分顏色變深才更像真正的格紋，所以要降低圖層的不透明度，讓線條重疊，感覺會好很多。

在降低不透明度的圖層上，用白色細線畫出格子。
另外，我還用黑色細線畫了更多格子。這樣可以讓有點朦朧的色調變得更扎實，格紋也更精緻，呈現出典雅的感覺。

STEP 19

畫好格紋後，再補上一些陰影和高光。
在格紋上面新建混合模式為「色彩增值」的圖層，用來畫陰影。
建立混合模式「濾色」的圖層，用來畫高光。高光面積畫大一些，淡化一點格紋的顏色，讓它顯得更自然。

陰影　　　高光

Point 增加質感的處理

複製陰影圖層，改成明亮的顏色後，移到陰影1的圖層下方。這樣能在陰影的邊緣和顏色較淺的地方，稍微看見一點明亮的色彩，讓陰影顯得更有深度。這個技巧用來畫頭髮、有光澤的衣服（襯衫之類），就能輕易增添質感。

將複製的陰影1圖層換成明亮的顏色

陰影1和複製的圖層重疊的狀態。

STEP 20

右邊女生手上拿的棉花糖，沒有在線稿的階段畫出輪廓線，所以我在線稿圖層的上面新建圖層來畫。

用下載的筆刷〔水彩雲（蓬鬆）〕，先畫出基底的輪廓，接著再用和陰影一樣的筆刷畫細節。

TIPS 下載工具

〔水彩雲（蓬鬆）〕收錄在 CLIP STUDIO ASSETS 上免費下載的「繪製雲的畫筆集」（https://assets. clip-studio.com/zh-tw/detail?id=1723992）裡。

 →

R：251
G：202
B：209

STEP 21

角色的上色到這裡結束，最後再調整線稿的顏色、畫上更多細節，完成。

Point 補畫頭髮

在所有圖層的最上面和最下面分別建立新圖層，各畫出1根頭髮。這樣可以強調頭髮的立體感、柔軟度和纖細度。

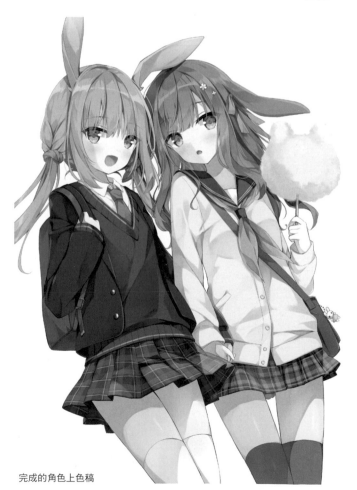

完成的角色上色稿

6 背景

開始畫背景。背景在這張圖裡並不是主角,所以在不會使畫面變得怪異的範圍內,稍微畫得偷懶一點也沒關係。要是畫得太詳細,反而會模糊整體的焦點,必須小心。

STEP 1

和畫角色一樣,背景也在開始畫線稿以前先畫好底稿,後續畫線稿、填底色的步驟都和畫角色的方法一樣。

 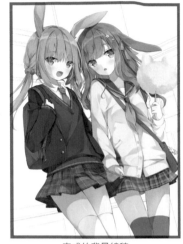

完成的背景線稿　　　　　　　完成的背景底色

STEP 2

建築物的磚牆,是從素材面板將軟體內建的「Brick_IS」素材貼進圖層來表現。使用素材會比手繪節省更多時間。然後再用選單〔編輯〕→〔變形〕→〔自由變形〕,依建築的透視角度調整素材張貼的角度。

磚牆的顏色改成隨機配置的感覺,再用混合模式「色彩增值」圖層畫上陰影。磚牆保留一點粗糙的質感會比較自然,畫的時候要多留意。

Brick_IS

貼上後變形

STEP 3

在畫面前方店家的玻璃櫥窗裡,畫上餐具等細節。

STEP 4

在背景天空畫雲。筆刷和「5 上色」的 STEP 20（p.61）用來畫棉花糖的筆刷一樣，使用〔水彩雲（蓬鬆）〕。

STEP 5

在遠景上一層紫～藍色的色調，利用空氣遠近法營造出遠近感。這次我用〔噴槍〕工具的〔柔軟〕，為遠處的建築塗上淺淺的藍色調。然後，使用混合模式「濾色」的圖層，配合光源的方向，在背景右上角上一層淡淡的橙色調漸層。這樣不僅可以穩定背景的色調，也能將背景的強度減得比角色更弱。

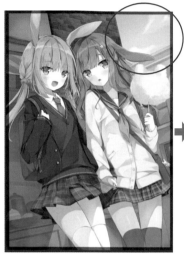 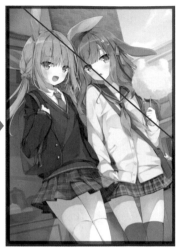

STEP 6

最後，模糊處理遠處的建築物，以凸顯角色。

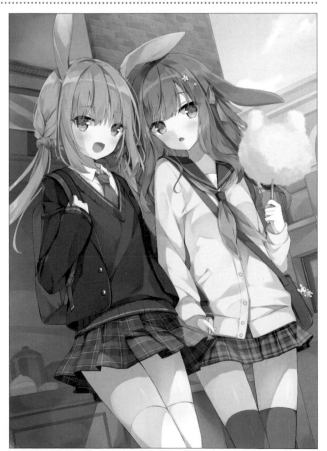

背景完成的狀態

7 加工　最後來進行完稿的加工。

STEP 1

我想把背景的陰影調得更暗，所以從選單〔圖層〕→〔新色調補償圖層〕→〔亮度、對比度〕，在背景的圖層資料夾上面新建色調補償圖層，調整「亮度」和「對比度」。這裡的「亮度」設為「－11」，「對比度」設為「10」。

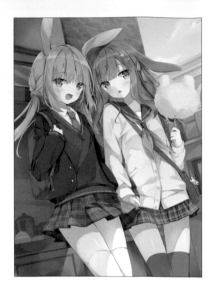

STEP 2

在角色和背景之間建立顏色差異，讓角色更醒目。
按住 Ctrl 點選角色的圖層資料夾縮圖，建立選擇範圍（p.152），新建圖層將選擇範圍內填滿顏色，做成角色下方的剪影。用選單〔濾鏡〕→〔模糊〕→〔高斯模糊〕（p.155）來模糊剪影，再將圖層混合模式設定為「濾色」。接著降低圖層的不透明度，調整成角色自然浮出的狀態。

按 Ctrl ＋點選建立選擇範圍

建立新圖層
塗滿選擇範圍

R：255
G：194
B：200

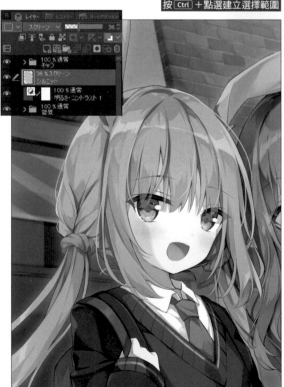

STEP 3

使用混合模式「相加（發光）」的圖層，做出像是甩畫筆一樣的「潑射」加工。這個手法可以為插圖裡過度簡單的部分增加密度，也能表現出從右上吹到左下的風。

> **TIPS 下載筆刷**
>
> 可做出潑潑效果的〔潑射〕筆刷，收錄在CLIP STUDIO ASSETS（p.147）上免費下載的「潑射刷」（https://assets.clip-studio.com/zh-tw/detail?id=1747896）裡。

潑射

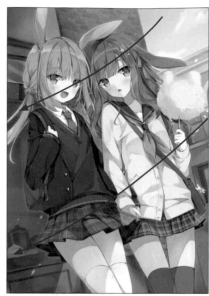

用右上到左下的潑射效果來表現風向

STEP 4

用混合模式「濾色」的圖層和〔噴槍〕工具的〔柔軟〕，上一層淡淡的粉紅色，表現出陽光的明亮。
再用色調補償圖層為整體的色調加上大量的粉紅色，對比度也增強。
這樣就完成了。

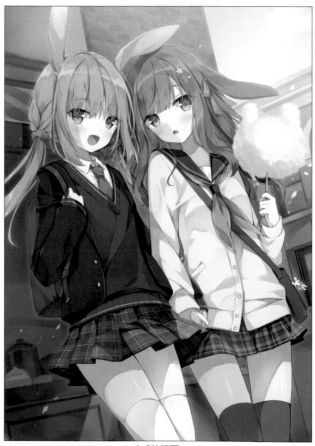

完成的插圖

Making

03 犬耳

佐倉おりこ

插畫家兼漫畫家。
目前從事繪畫技法書撰稿、童書、角色設計、書籍封面插畫等，活動領域廣泛。
著有《童話風美少女設定資料集》、《幻想系美少女設定資料集》（楓書坊）、漫畫《すいんぐ！！》（實業之日本社）、《四つ子ぐらし》（角川TSUBASA文庫）系列插圖等。

✳ Comment

我受邀畫了這幅童話世界的犬耳少女插圖。
人物的服裝設計和配件都塞滿了我個人的喜好。
加上獸耳以後，角色就更加倍可愛了呢！

✳ Web

〔なないろ畑〕https://www.sakuraoriko.com/

✳ Pixiv

https://www.pixiv.net/users/1616936

✳ Twitter

https://twitter.com/sakura_oriko

設定圖

· 童話世界裡感情要好的犬耳少女搭檔。
· 右邊的金髮女生耳朵參考了「拉布拉多犬」，左邊的粉紅頭髮女生的耳朵則是參考了「柴犬」。柴犬眼睛上方像眉毛一樣的紋路，是用髮夾來表現。
· 由於這張圖畫了兩個角色，所以調整成比較均衡的配色，統整為暖色調和冷色調同時呈現的粉彩色，讓雙方的色調不至於互相干擾，可以調和在一起。

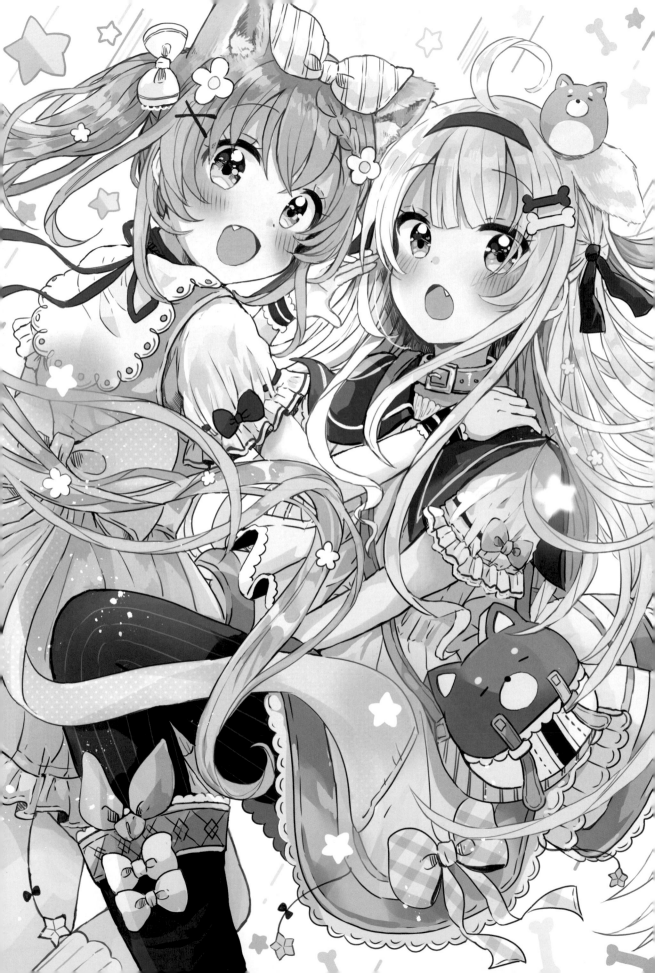

1 草稿 在草稿的階段，我會細畫到可以大略掌握完稿狀態的程度，配色也大致底定。這樣才能減少在繪製過程中煩惱的時間，防止畫到中途棄稿，可以更有效率地畫下去。

STEP 1

用〔鉛筆〕工具→輔助工具群組〔鉛筆〕的〔軟碳鉛筆〕調整成的〔插圖線稿〕筆刷來畫草稿。

STEP 2

先不要畫太小的細節，以畫出整體構圖的平衡感為優先。

我原本預定只畫1個角色，後來才決定畫成2個角色、安排成熱鬧的構圖。因為主題是獸耳，我覺得如果能畫出兩種犬耳種類會更有趣。

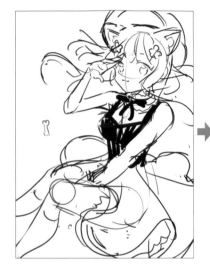
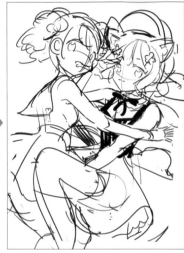

STEP 3

決定整體的構圖後，用〔插圖線稿〕筆刷修整線條的細節。在構圖圖層上面建立新圖層來畫。

用圖層顏色（p.154）變換顏色，降低不透明度（p.151），會比較容易照著畫

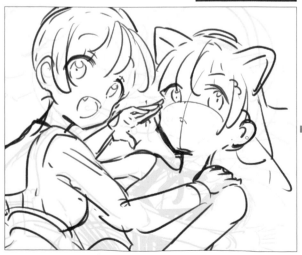
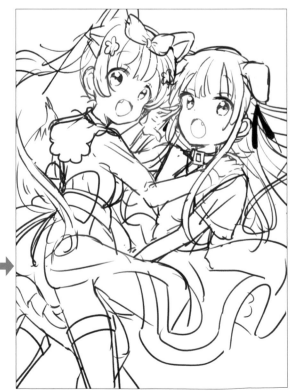

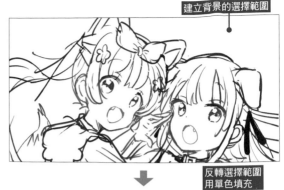

建立背景的選擇範圍

STEP 4

將角色畫到某種程度後，先用單色填滿角色的範圍。選用比較清楚的顏色，才方便檢視外形、避免漏填顏色。
用〔自動選擇〕工具（p.149），「按住 Shift 並連續點選」白背景，再用選單〔選擇範圍〕→〔反轉選擇範圍〕，填充顏色。

反轉選擇範圍
用單色填充

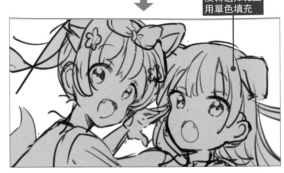

Point 填充角色的顏色

填充用的顏色，要選擇插圖裡應該不會用到的低彩度顏色。比方說，如果插圖的配色很繽紛→選灰色調的顏色，如果插圖是藍色調的配色→選灰度高的暖色調。

STEP 5

這裡要來確定配色的印象。基本上是用〔填充〕工具，不過細節會用〔沾水筆〕工具→輔助工具群組〔沾水筆〕的〔G筆〕。
為了減少圖層數量，衣服的圖層是依顏色分類。
決定基底色以後，先大略畫上陰影，也可以順便大致決定好陰影的顏色。

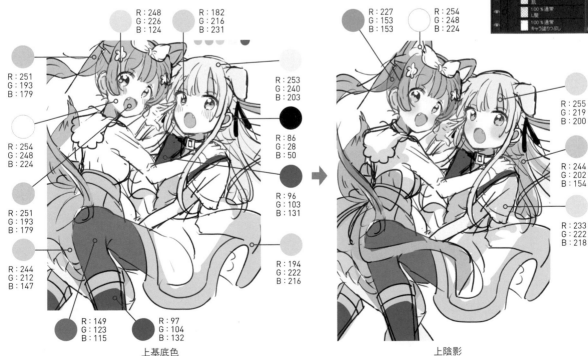

上基底色　　　　　　　　　　　　　　　上陰影

STEP 6

在草稿圖層上建立新圖層，在線條上面繪製細節、塗上基底色。

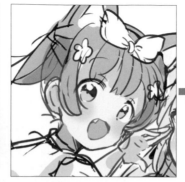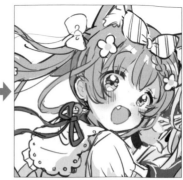

STEP 7

為了在草稿階段使完稿的形象更鮮明，我進行了加工。

首先，統整整體的色調。

建立混合模式（p.151）「線性加深」的圖層，像右圖一樣將圖層填滿顏色。不透明度如果保持「100％」，效果會太強烈，所以要調降一些。

填入的顏色顯示為混合模式「普通」、不透明度「100％」的狀態

R：210
G：149
B：140

R：139
G：164
B：173

將明亮部分的色調，調整成更亮且柔和的氣氛。

建立混合模式「柔光」的圖層，在右側上方添加漸層。

然後新建普通圖層，在明亮處疊上黃色。

R：254
G：248
B：224

R：254
G：248
B：224

Point 要花時間畫草稿

多花時間慢慢畫草稿，才能節省後續煩惱細節的時間，最終有助於提高作業效率。

【用可預見完稿形象的草稿繪製】

順利

草稿　　　　　　　線稿　填底色　上色　完稿　　（時間）

煩惱

【用不確定完稿效果的草稿繪製】

棄稿的可能性 大

草稿　　　　線稿　　煩惱 填底色　　上色（和配色）　煩惱　完稿

煩惱

70

STEP 8

將整體色彩稍微調亮一點。
從選單〔圖層〕→〔新色調補償圖層〕
→〔漸層對應〕建立色調補償圖層
（p. 154），混合模式設為「柔光」。

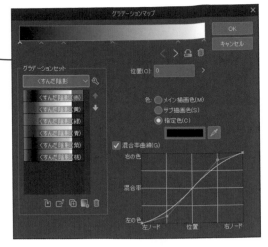

Point 任意使用加工圖層

STEP 7～STEP 10 建立的加工圖層，會
直接套用在完稿。

漸層對應圖層，顯示為混合
模式「普通」、不透明度
「100%」的狀態

STEP 9

調整色調。
從選單〔圖層〕→〔新色調補償圖層〕
→〔色相、彩度、明度〕建立色調補償
圖層。這裡將「色相」設為「3」、「彩
度」設為「7」，「明度」設為「5」。

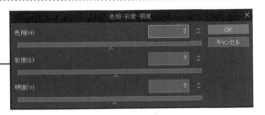

STEP 10

建立新圖層，做出用畫筆潑濺般的濺射加工。
這樣草稿就完成了。

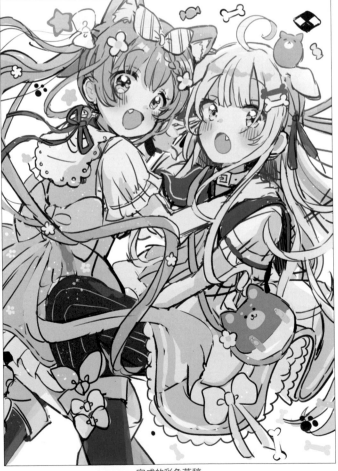

Point 隔一段時間再客觀檢視

草稿完成後，我會隔一天再重新檢查，才進入線稿作
業。要總是以客觀的角度看待自己的插圖作品。

完成的彩色草稿

2 線稿、填底色　如果裝飾太精細，只有線稿會很難分辨，所以同時處理線稿和底色。

STEP 1

開始畫線稿。
筆刷和草稿一樣，都是用〔插圖線稿〕筆刷。
連細節也要清楚畫出來，注意畫好整體的形狀。

> **Point** 資料夾的架構
>
> 角色用的圖層資料夾（p.150）分成2層。角色的線
> 稿和上色圖層放在同一資料夾內，這個資料夾上面再
> 新建加工用的圖層。

STEP 2

線稿畫到某種程度以後，和「1 草稿」的 STEP 4（p.69）一樣，只將角色的範圍填滿灰色。這樣可以使人物的外形輪廓更清
楚，然後再繼續畫線稿的細節。
等到大約有8成的線稿已經成形後，就開始填底色。

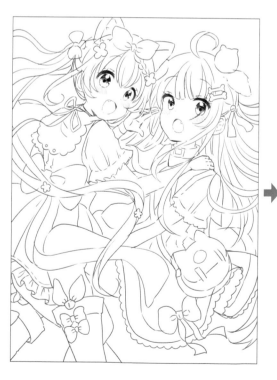

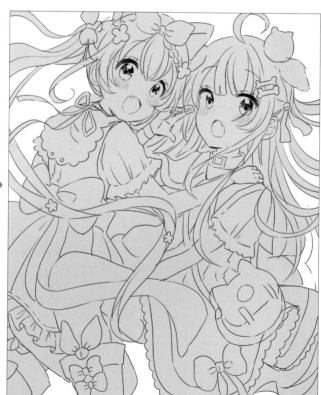

STEP 3

開始填基底的顏色。

作法和「1 草稿」的 **STEP 5**（p.69）一樣，基本上使用〔填充〕工具填色，細節則使用〔沾水筆〕工具→〔沾水筆〕的〔G筆〕繪製。

圖層依顏色分類，儘量減少圖層的數量。

STEP 4

底色是用〔吸管〕工具（p.148），從草稿（隱藏加工圖層的狀態）吸取顏色來填充。

填底色的同時也順便修整線稿。

 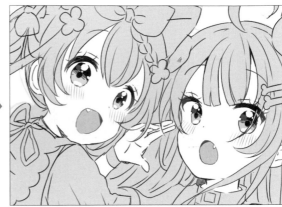

STEP 5

底色填完後，套用草稿階段建立的加工圖層，修整整體的顏色。

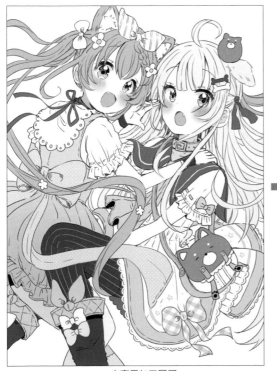

未套用加工圖層

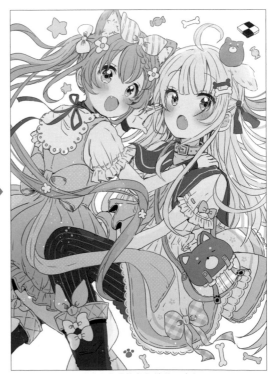

完成的角色線稿、底色

3 上色 為陰影、高光、皺褶等細節層層疊色。

STEP 1

暫時將全部的底色圖層設為隱藏,只單獨顯示各個部位並逐一上色。基本上是在底色上方
新建圖層,設定用下一個圖層剪裁(p.152)再上色。
一開始先大致塗色,以維持整體的色彩平衡度為優先,後續再調整細節。

將未塗色的部位以外的底色圖層通通設為隱藏

在底色圖層上方新建圖層

STEP 2

開始為皮膚上色。
筆刷方面,想要畫出明確形狀的部分是用〔沾水筆〕工具→輔助工具群組〔沾水筆〕的〔G筆〕;想要畫出柔軟質感的部分和希
望模糊邊緣的地方,則是用〔毛筆〕工具→輔助工具群組〔水彩〕的〔不透明水彩〕。

想畫出明確形狀的部分

想畫出柔軟質感的部分

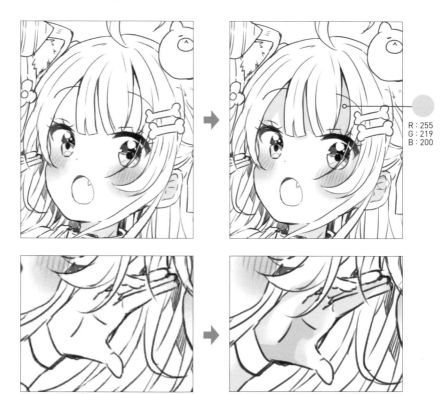

R:255
G:219
B:200

Point 輕輕塗上腮紅

腮紅用的是〔噴槍〕工具的〔柔軟〕。選用
和皮膚的陰影一樣的顏色,輕輕塗上去。

STEP 3

沿著陰影的邊緣描出明確的邊界。這裡使用的是線稿的〔插圖線稿〕筆刷。

STEP 4

左邊角色也是用相同的上色手法。

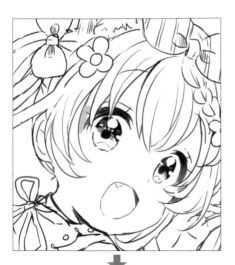

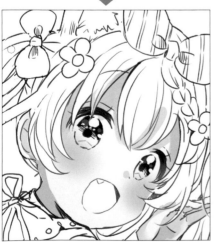

STEP 5

皮膚上色完成。右邊和左邊的角色基本上是一樣的膚色。

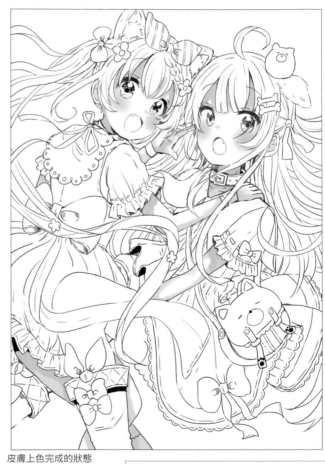

皮膚上色完成的狀態

Point 使線稿的顏色融合

適度變換線稿的顏色，與上好的色彩融合。

STEP 6

開始為眼睛上色。
我想將眼睛畫得很水亮明顯，所以不採用模糊效果，只用〔沾水筆〕工具→輔助工具群組〔沾水筆〕的〔G筆〕，從眼睛上方開始疊色。
注意由上往下的漸層，厚厚地塗上顏色。

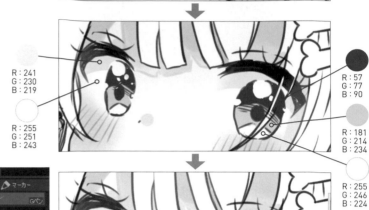

R：241
G：230
B：219

R：255
G：251
B：243

R：57
G：77
B：90

R：181
G：214
B：234

R：255
G：246
B：224

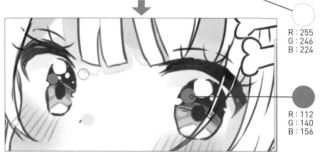

R：112
G：140
B：156

STEP 7

開始畫左邊角色的眼睛。選用和右邊角色對稱的顏色，表現出特徵。
眼睛的光點也稍微畫多一點。

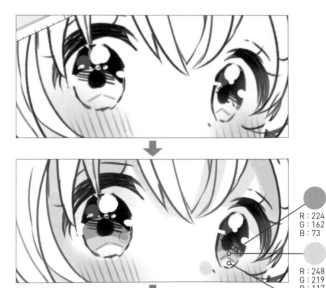

R：224
G：162
B：73

R：248
G：219
B：117

R：251
G：239
B：213

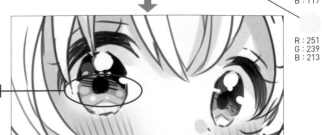

多畫一些眼睛的光點

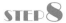

STEP 8

開始為頭髮上色。
先用〔沾水筆〕工具→輔助工具群組〔沾水筆〕的〔G筆〕大致畫上陰影。

R：222
G：142
B：149

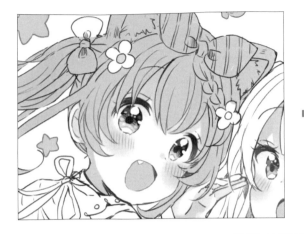

➡

Point 用色調補償調整陰影的顏色

在上色階段選擇陰影色時，不需要太過精準，可以在上色後用選單〔編輯〕→〔色調補償〕→〔色相、彩度、明度〕功能適度調整。

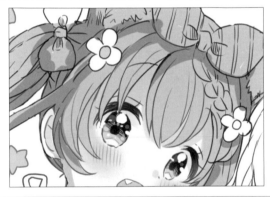

STEP 9

用〔噴槍〕工具的〔柔軟〕，細膩地堆疊顏色。
為覆蓋在臉上的瀏海部分上一層淡淡的膚色，營造出透明感。
然後，在 STEP 10 添加高光的地方，塗上和陰影同樣的顏色。這樣可以使高光更加明顯。

R：254
G：248
B：224

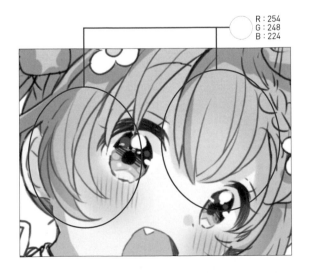

03 犬耳

STEP 10

用〔沾水筆〕工具→輔助工具群組〔沾水筆〕
的〔G筆〕畫上高光。
大致畫上高光以後，再用線稿階段使用的〔插
圖線稿〕筆刷，詳細描出高光的形狀。

R：255
G：202
B：182

Point 適度調整圖層的不透明度

要隨時檢視畫陰影的圖層色彩平衡度，要是
覺得顏色太強烈，就降低不透明度來調整。

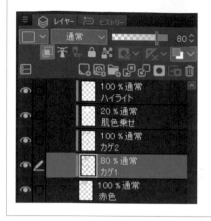

STEP 11

右邊角色的頭髮也用一樣的方式上色。

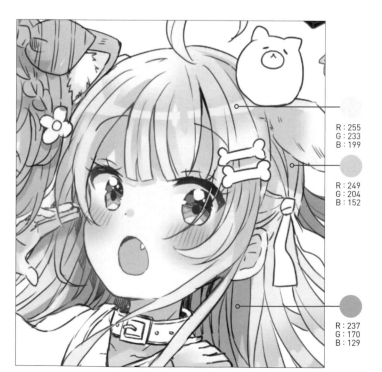

R：255
G：233
B：199

R：249
G：204
B：152

R：237
G：170
B：129

STEP 12

開始為犬耳上色。我想畫出毛茸茸的感覺，所
以細節就留到「4 修潤」的 STEP 4（p.83）
再進行。這裡和頭髮一樣，先塗上大致的陰影
就好。

R：255
G：230
B：188

STEP 13

開始為衣服上色。
衣服的花紋留到修潤的階段再詳細繪製，先以陰影為主來上色。

 →

R：82
G：50
B：55

Point 打光營造出凹凸起伏

膝蓋的部分塗上淡淡的明亮顏色，表現出照到光的感覺。

STEP 14

為各個部位逐一上色。

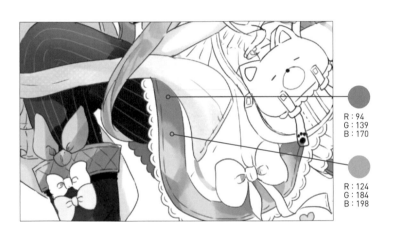

R：94
G：139
B：170

R：124
G：184
B：198

Point 讓陰影和底色融合

陰影和底色的界線，用〔模糊〕工具或〔毛筆〕工具→輔助工具群組〔水彩〕的〔不透明水彩〕做出模糊效果，就能和底色融合、畫出自然的陰影了。

R：68
G：81
B：108

R：247
G：180
B：111

STEP 15

白色衣服的陰影，要用帶點藍色的灰色和偏紅的灰色混合上色。

R：227
G：231
B：237

R：217
G：200
B：204

STEP 16

左邊角色的衣服也是用同樣的方法上色。

R：255
G：227
B：200

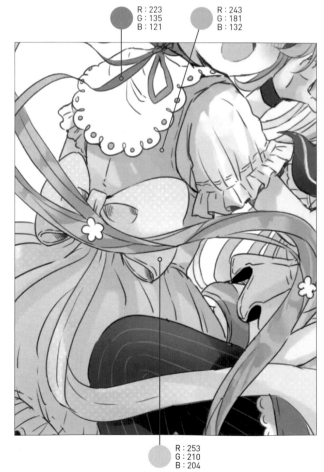

R：223
G：135
B：121

R：243
G：181
B：132

R：253
G：210
B：204

STEP 17

小熊肩背包和項圈等配件也用同樣的方法上色。這裡選用了不同於周圍顏色的重點色。

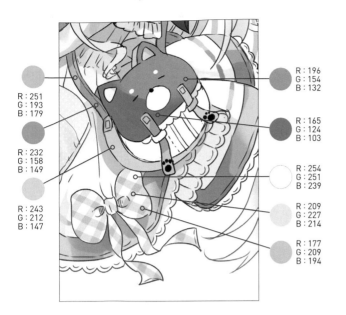

R : 251
G : 193
B : 179

R : 232
G : 158
B : 149

R : 243
G : 212
B : 147

R : 196
G : 154
B : 132

R : 165
G : 124
B : 103

R : 254
G : 251
B : 239

R : 209
G : 227
B : 214

R : 177
G : 209
B : 194

R : 196
G : 154
B : 132

R : 165
G : 124
B : 103

R : 124
G : 186
B : 196

STEP 18

角色上色完成。將草稿階段建立的加工圖層設定為顯示，檢查整體的色調。

Point 狗狗風格配件

除了犬耳以外，還重點式畫出了項圈、骨頭髮夾等展現狗狗印象的配件。

項圈

骨頭髮夾

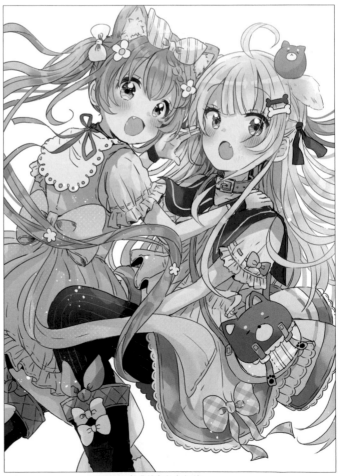

完成的角色上色稿

4 修潤

新增圖層，同時用厚塗手法修整插圖。為了能夠客觀地檢視並修整插圖的色彩平衡度和配色，我會每隔一段時間重複相同的工作。這個「修潤」和下一步的「加工」階段，是我花最多時間的工程。

STEP 1

開始調整背景。這次我為了襯托角色，畫成波普風的背景。

原本我是想畫成糖果滿天飛的樣子，但後來覺得夢幻風比甜美風更合適，所以改畫成波普風格的繽紛星星和彩虹。

星星是用〔沾水筆〕工具→輔助工具群組〔沾水筆〕的〔G筆〕畫出形狀。

彩虹則是用〔尺規〕工具的〔透視尺規〕建立尺規參考線、畫出線條。

這樣就完成了像雨水般降落的繽紛彩虹了。

STEP 2

角色前面的星星，是用混合模式「加亮顏色（發光）」圖層，讓它閃爍出光輝。

> TIPS 尺規

使用〔尺規〕工具，就能徒手沿著尺規設定的方向畫出線條。軟體內建了各式各樣的尺規。

沿著尺規即可徒手畫線條

STEP 3

在「3 上色」工程中完成的角色上面新建圖層，堆疊顏色、畫得更細膩，營造出柔和的氣氛。

這裡使用的顏色，是用〔吸管〕工具吸取旁邊的顏色。需要畫出形狀時用〔G筆〕，想要畫出質感就用〔插圖線稿〕筆刷。

STEP 4

參考實際的狗狗照片資料，修潤出犬耳毛茸茸濃密的感覺。和 STEP 3 一樣，用〔G筆〕和〔插圖線稿〕筆刷來畫。

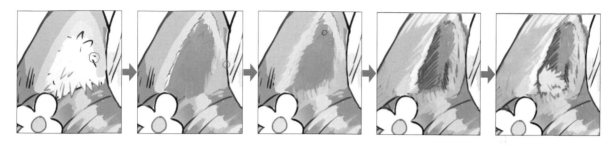

STEP 5

修潤完成。

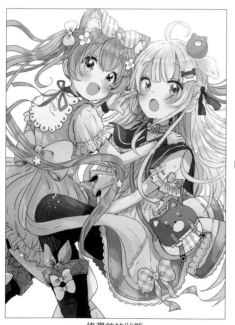

修潤前的狀態

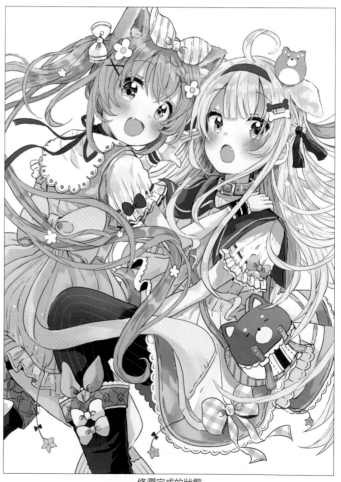

修潤完成的狀態

> **Point** 修潤到自己滿意為止
>
> 每隔一段時間檢查圖畫→微調，不斷重複這個工作，直到自己覺得滿意為止。

5 加工 這是修整插圖的色彩平衡度和配色的作業。

STEP 1

開始調整整體的色彩平衡度。從選單〔圖層〕→〔新色調補償圖層〕→〔漸層對應〕建立色調補償圖層，混合模式設定為「柔光」。

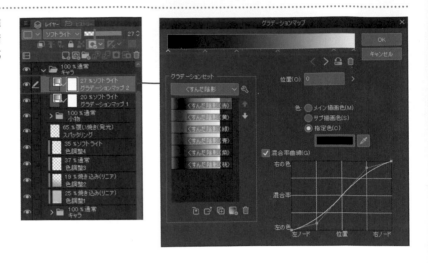

漸層對應圖層顯示為混合模式「普通」、不透明度為「100%」的狀態

Point 在草稿階段建立的加工圖層

我會繼續沿用在草稿階段建立的加工圖層，但可能會根據上色的狀態再進行調整，不一定保持原狀。

STEP 2

調整在「1 草稿」的 STEP 9（p.71）建立的〔色相、彩度、明度〕的色調補償圖層的數值。這裡將「彩度」設為「−16」，不透明度降為「39%」。

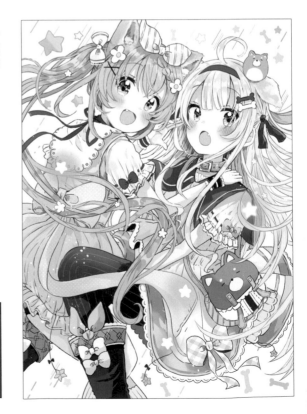

STEP 3

使用混合模式「線性加深」的圖層，整體疊上一層
陰影，為插圖增添更多張力和氣氛。

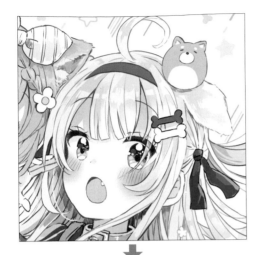

R：199
G：149
B：131

堆疊的顏色顯示為混合模式「普通」、
不透明度為「100%」的狀態

STEP 4

最後檢視整張圖，如果覺得加工的顏色太強烈，就上下微調不透明度。
遇到介意的部分就再修潤，完成。

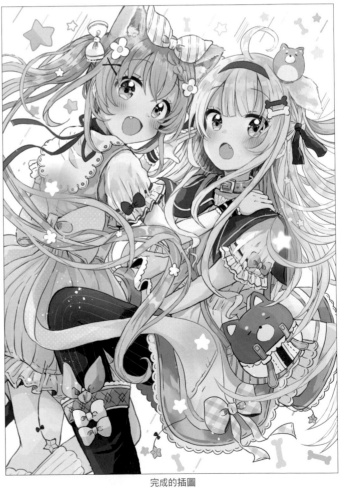

完成的插圖

04 狐耳

リムコロ

漫畫家。
目前在漫畫雜誌 Newtype 上連載作品《請讓我撒嬌，仙狐大人！》（角川出版）。同作品在 2019 年動畫化，女主角「仙狐」由 Gugenka 公司製作成 VR／AR 虛擬實境角色，蔚為話題。

✿ Comment

提到狐狸角色，大家通常都會聯想到日本巫女服或金髮，不過這次我特地挑戰了完全相反的形象。這張圖是著重於襯托大尾巴的構圖，懷著「好想像這樣跟角色一起發懶啊～」的想法畫下來。

✿ Web
—

✿ Pixiv
https://www.pixiv.net/users/910381

✿ Twitter
https://twitter.com/rimukoro

設定圖

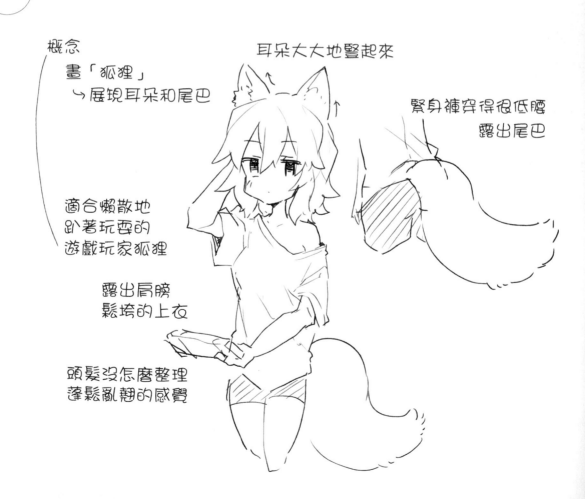

概念
畫「狐狸」
↳展現耳朵和尾巴

耳朵大大地豎起來

緊身褲穿得很低腰
露出尾巴

適合懶散地
趴著玩耍的
遊戲玩家狐狸

露出肩膀
鬆垮的上衣

頭髮沒怎麼整理
蓬鬆亂翹的感覺

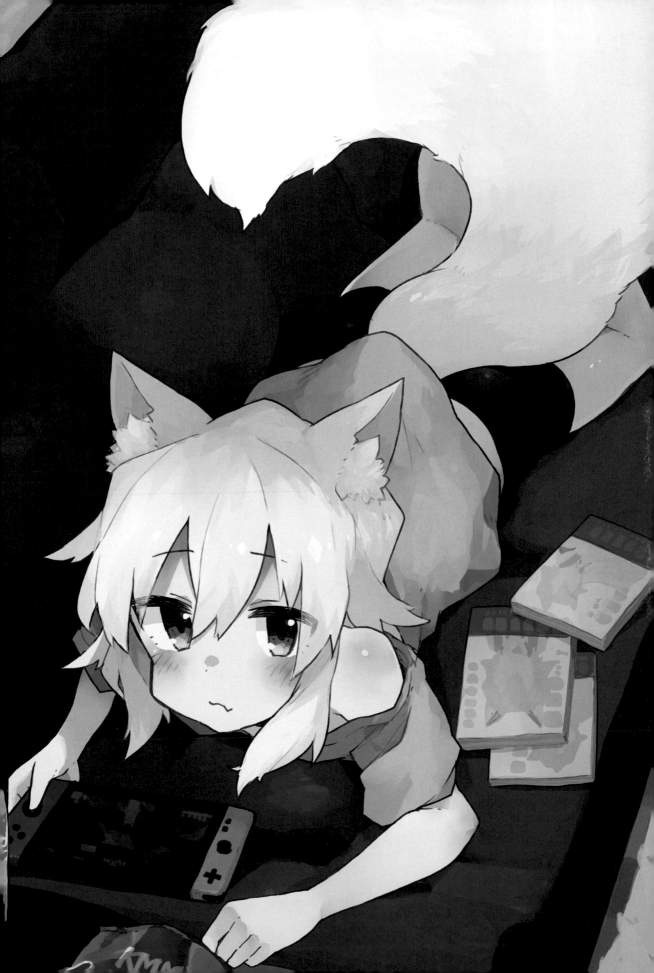

1 草稿 —開始先決定好概念、畫草稿。

STEP 1

我是用〔線稿用〕筆刷來畫草稿。
這個筆刷是以〔沾水筆〕工具→輔助工具群組〔沾水筆〕的〔G筆〕為基礎，打開輔助工具詳細面板（p.147）調整設定做成的筆刷。設定質感，將筆刷調整成可以畫出粗糙的筆觸。

打開輔助工具的詳細面板做設定

STEP 2

因為這次畫的是狐狸，所以我想要充分展現出耳朵和尾巴。如果採用巫女服和神社之類的組合、畫成稻荷神形象的典型狐狸角色，大家都能輕易理解，但這次我反其道而行，採用現代風格、過著墮落生活的狐狸概念。
為了讓尾巴成為畫面的主體，我將角色配置成趴臥的構圖。
主角是懶洋洋放鬆的少女，再搭配一些顯得懶散的小物。

<div>

Point 事先放入細節

後面會按照草稿來描線稿，但如果草稿留下太多不確定的部分，後續就需要大幅修改，很費工夫。所以，在這個階段就要精確地畫出細節。
這次的細節，就是屁股、尾巴根部、手臂的袖子皺褶、拿掌上遊戲機的手。

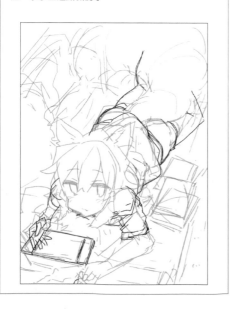

</div>

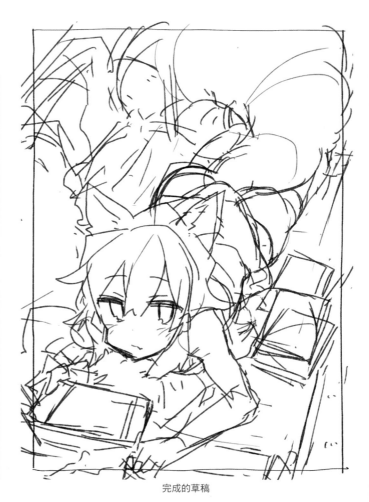

完成的草稿

2 線稿 以草稿為基底，開始畫線稿。

STEP 1

降低草稿的圖層不透明度（p.151）。
然後，在圖層屬性面板上，將圖層顏色（p.154）設定為藍色，
比較容易看清楚草稿線。

STEP 2

建立線稿用的圖層資料夾（p.150），在裡面大致將圖層分為「皮膚、頭髮、衣服（其他）」。
把相鄰的部分分成不同圖層，後續修改起來才輕鬆。

STEP 3

為了畫出有手繪感的線條，這裡使用和草稿一樣的〔線稿用〕筆刷。
稍微調低筆刷的不透明度，會更有手繪感。
比起正確描出草稿的線條，更需要注意別把草稿畫得好的部分畫壞了。線稿的
顏色和粗細可以稍後再調整，等畫面上色以後，印象就會改變，所以在畫線稿
時沒有必要去追求完美。不過，我要是覺得自己沒有畫出在草稿階段想要表現的
可愛感覺，就會不斷重畫直到滿意為止。

> **Point** 可愛程度會因眼睛的印象而變
>
> 眼睛的印象會大幅改變角色的可愛程度，所以我有時候也會先從眼睛開始畫。

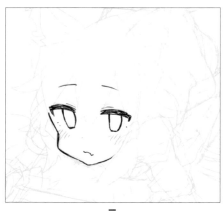

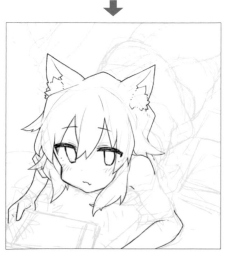

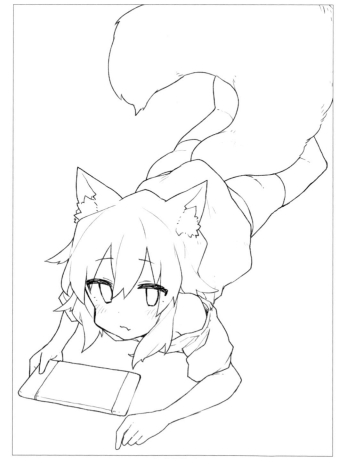

完成的線稿

3 填底色 先為每個部位填底色，再依圖層分別上色。

STEP 1

一開始先只為角色的部分填色。
從選單〔選擇範圍〕→〔快速蒙版〕建立快速蒙版圖層（p.153）。

使用〔自動選擇〕工具（p.149）的〔參照其他圖層選擇〕，在背景部分建立選擇範圍。
再點選單〔選擇範圍〕→〔反轉選擇範圍〕。

在背景部分（不屬於角色上色的部分）建立選擇範圍再反轉。

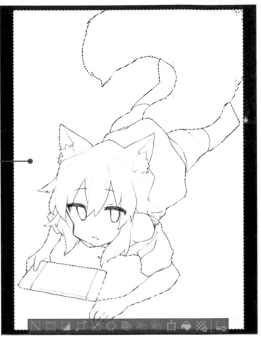

用〔填充〕工具的〔僅參照編輯圖層〕，將快速蒙版圖層填滿顏色，就會變成只有角色部分上色的狀態。

將反轉的選擇範圍填滿顏色

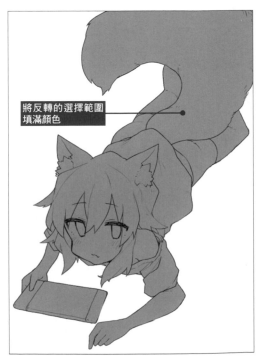

Point 注意填色不能有缺漏

如果光用〔自動選擇〕工具和〔填充〕工具無法塗滿，就搭配使用筆刷和橡皮擦將缺漏的地方塗好。

Point 快速蒙版圖層的優點

使用快速蒙版圖層，就可以用〔沾水筆〕工具填補線稿的漏洞，同時也能使用〔填充〕工具，容易找出沒塗到色的地方，非常方便。

STEP 2

點兩下快速蒙版圖層，就能將填色的部分建立成選擇範圍。
接著新建填色用的圖層，用膚色填滿角色整體。

點兩下建立選擇範圍

> **Point** 圖層的分類法
>
> 和線稿一樣，上色的圖層通常也是
> 分成皮膚、頭髮、衣服、眼睛。
> 為了避免後續麻煩，各部位的連接
> 處、上色比較複雜的地方也要適度
> 區分圖層。

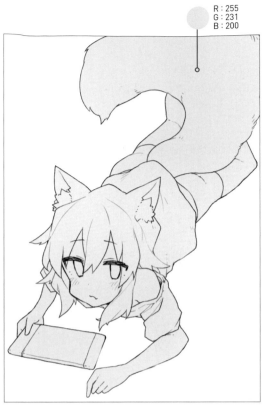

R : 255
G : 231
B : 200

STEP 3

根據線稿和皮膚的底色建立各個部位的選擇範
圍，一一為頭髮、衣服等部位填色。要層層新建
圖層並填色。

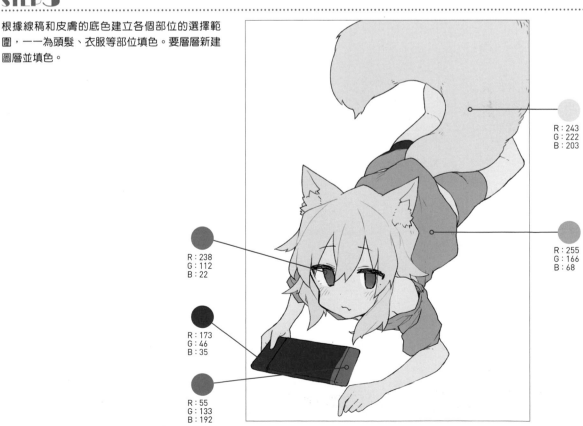

R : 243
G : 222
B : 203

R : 255
G : 166
B : 68

R : 238
G : 112
B : 22

R : 173
G : 46
B : 35

R : 55
G : 133
B : 192

STEP 4

緊身褲是在衣服的填色圖層上面新建圖層，設定剪裁（p.152）後填色。

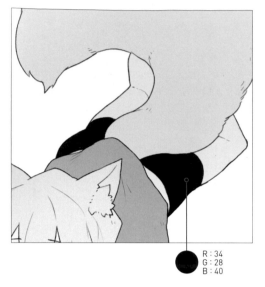

R：34
G：28
B：40

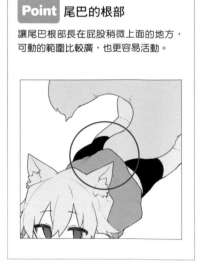

Point 尾巴的根部

讓尾巴根部長在屁股稍微上面的地方，可動的範圍比較廣，也更容易活動。

STEP 5

我想要檢視整張插畫的色彩平衡，所以在這個階段先暫時為背景上色。

Point 調整線條的顏色

將線稿上面的新圖層設為剪裁，就能配合色調，改變線稿的顏色。線條和上色的顏色融合，就會顯得比較自然。

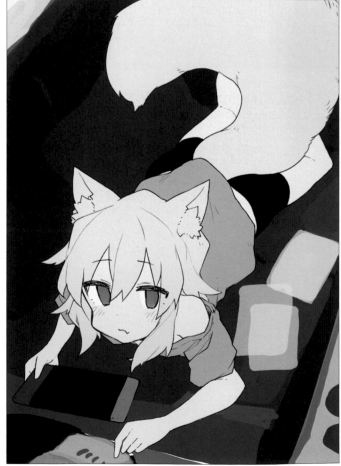

完成的底色

4 上色　在底色的上面堆疊顏色，畫出質感和深淺。

STEP 1

細節是用調降不透明度的〔沾水筆〕工具→輔助工具群組〔沾水筆〕的〔Ｇ筆〕筆刷來畫。

需要大致融合色彩時，我會用〔毛筆〕工具→輔助工具群組〔水彩〕的〔不透明水彩〕。

STEP 2

為了使畫皮膚和眼睛的筆觸不那麼明顯，要將底色圖層上面新建的圖層混合模式（p.151）設為「色彩增值」和「覆蓋」，並且用下一個圖層剪裁，再開始上色。

首先，在底色上面建立〔色彩增值〕圖層，用〔Ｇ筆〕畫出有許多層次的漸層。

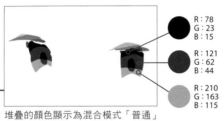

R：78
G：23
B：15

R：121
G：62
B：44

R：210
G：163
B：115

堆疊的顏色顯示為混合模式「普通」的狀態

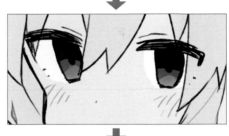

新建「覆蓋」圖層，調整色調並塗上明亮的部分。

R：244
G：228
B：208

R：252
G：239
B：216

堆疊的顏色顯示為混合模式「普通」的狀態

用〔吸管〕工具（p.148）吸取顏色，繪製瞳孔等細節。

最後用〔Ｇ筆〕畫出清楚的高光。

R：255
G：245
B：243

STEP 3

開始為皮膚上色。
在底色上面新建混合模式「色彩增值」圖層，先畫打光形成的陰影。這時要是清楚畫出身體細緻的凹凸，就很難表現出柔軟的質感，所以凹凸的形狀先畫個大概就好。

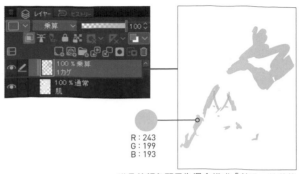

R：243
G：199
B：193

堆疊的顏色顯示為混合模式「普通」的狀態

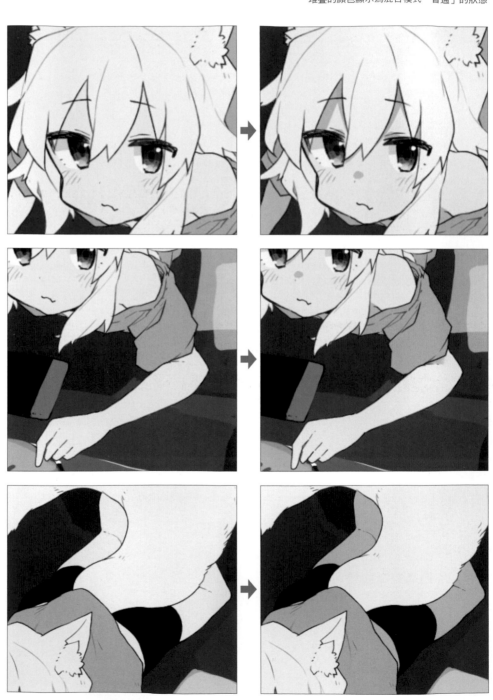

STEP4

在STEP3畫好的陰影上面，新建混合模式「色彩增值」的圖層並設定剪裁，用〔不透明水彩〕畫出漸層。

搭配使用〔色彩混合〕工具的〔模糊〕，或是〔噴槍〕工具的〔柔軟〕，讓皮膚透出些許紅潤。

R：243
G：129
B：125

堆疊的顏色顯示為混合模式「普通」的狀態

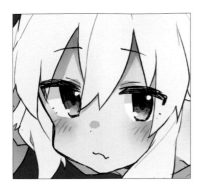

STEP5

新建混合模式「覆蓋」的圖層並設定剪裁，調整色調，再畫上高光。

R：254
G：227
B：199

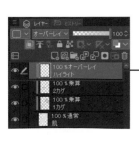

皮膚和眼睛上色完成的狀態

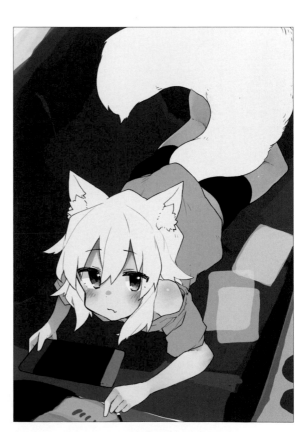

95

STEP 6

開始為衣服和頭髮上色。
我想保留畫頭髮和衣服的筆觸、表現出質感，所以將底色圖層設為「鎖定透明圖元」（p. 152），
直接上色。

鎖定透明圖元

STEP 7

首先用〔G筆〕大致畫上頭髮和
衣服的陰影，確定整體的印象。

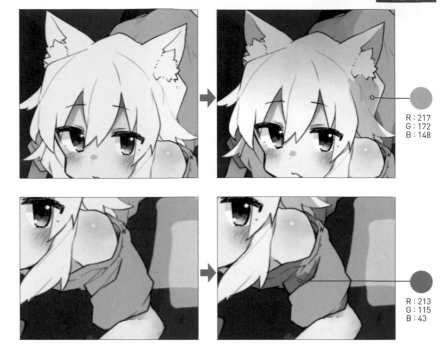

R：217
G：172
B：148

R：213
G：115
B：43

Point 改變線稿的顏色，確定整體的印象

這個階段再變換一次線稿的顏色，讓色彩更加融合。線稿的顏色也會改變上色後的印象，所以在畫更多細節以前要先做好調整，確定整體的印象。

變更線稿顏色以前

變更線稿顏色以後

 STEP 8

以 STEP 7 大致上好的陰影為基底,畫出細節、營造出質感。

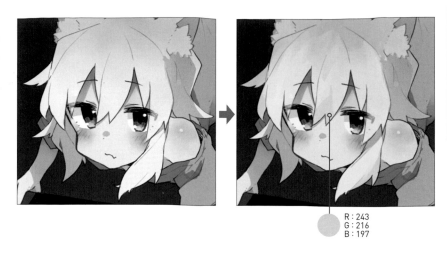

R : 243
G : 216
B : 197

STEP 9

畫頭髮時要注意蓬鬆的毛流和毛束,將新建的圖層設定用下一個圖層剪裁後,再開始詳細繪製。

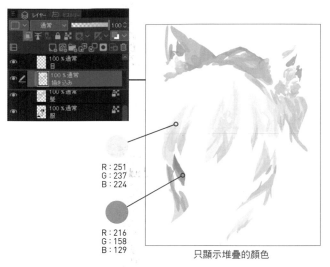

R : 251
G : 237
B : 224

R : 216
G : 158
B : 129

只顯示堆疊的顏色

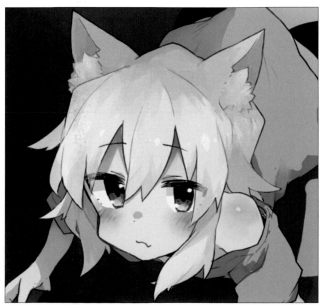

Point 畫狐耳的技巧

狐耳畫得稍微大一點,尖端畫成三角形凸起。耳毛也要蓬鬆一點。

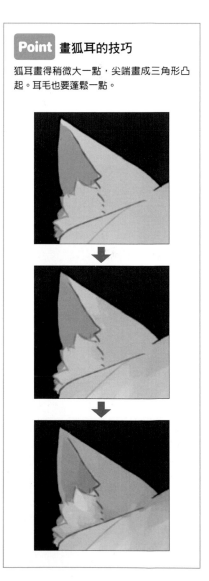

STEP 10

畫上衣時，要留意皺褶，並將輪廓塗得明顯一點。先上完陰影以後，再塗明亮的部分。

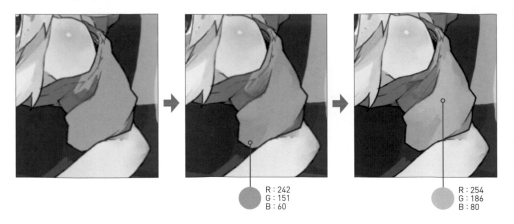

R：242
G：151
B：60

R：254
G：186
B：80

緊身褲和上衣相反，輪廓要模糊一點，加上高光，畫出緊繃的質感。

Point 畫狐尾的技巧

尾巴是狐狸的重要特徵，要留意緊密的毛流、仔細繪製。從尾巴生長的根部開始畫上淡淡的漸層，用不透明度較低的〔G筆〕畫想清楚畫出毛叢形狀的部分，再用〔不透明水彩〕隨處模糊色彩，營造出蓬鬆柔軟的感覺。

淡淡的漸層

只顯示尾巴堆疊的顏色

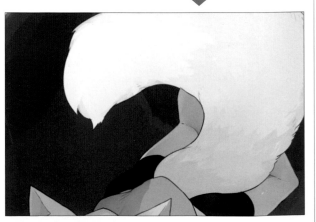

STEP 11

遊戲機和零食等配件，先不畫線稿，只畫出外形。檢視插畫整體，依照角色的印象多方嘗試繪製並修改，只用上色的手法調整出物品的造型。

遊戲畫面和所有配件也是一樣的畫法，但要是畫得太詳細，反而會比角色本身更顯眼，所以細節畫到適可而止就好。

STEP 12

建立新的圖層資料夾，用來畫零食。

我原本只想畫餅乾零嘴，不過後來考慮到整體的構圖平衡，想要再加一點故事性，所以多畫了飲料的部分。

先大致畫出外形後，將圖層設為「鎖定透明圖元」，或是在上面新建圖層並設定剪裁，繼續畫細節。如果是餅乾零嘴的包裝這種有光澤感的材質，就要畫出明顯的陰影，保特瓶和液體則是要注意畫出透明感和高光。

由於單純只有上色會顯得和整體畫風不搭軋，所以最後我還是補上了輪廓線、讓形狀更鮮明。

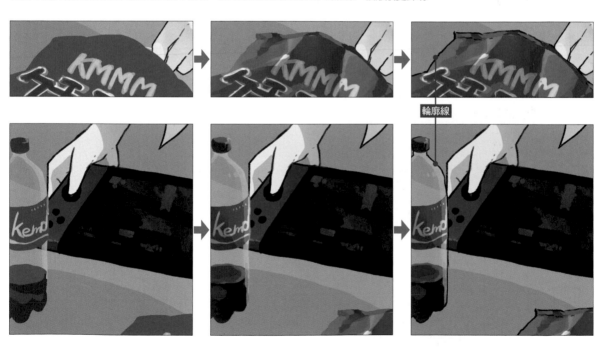

輪廓線

Point 加強故事性

零食的包裝上面加了和本書有關的商品名稱。利用這些細節加強插圖的故事性，可以表現出富有存在感的世界。

STEP 13

配件畫完以後，開始來為背景上色。這裡以「3 底色」的 STEP 5（p.92）的圖層為基礎，加以修潤繪製。
首先，新建混合模式「色彩增值」的圖層，大致畫好陰影，讓角色和背景可以充分融合在同一空間裡。這時仔細畫出物品和人物的陰影，才能營造出存在感和說服力。
上面再新建一個普通圖層，用〔吸管〕工具吸色、繪製更多的細節。接著調整質感和畫面整體的資訊量，注意不要讓背景比角色更醒目。

 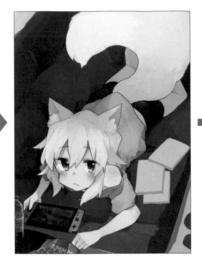 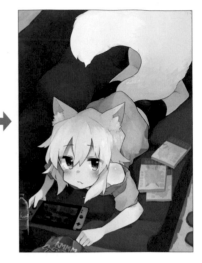

STEP 14

由於背景和 STEP 12（p.99）的配件一樣，光靠上色無法融入整體畫風，所以最後我也加了輪廓線、畫出清楚的形狀。新建混合模式「色彩增值」圖層，用降低不透明度的〔G筆〕畫上線條，讓線稿的印象不至於太過強烈。

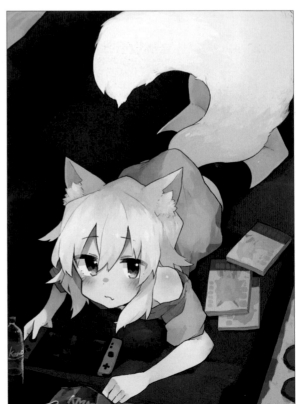

上色完成

Point 背景不要畫得太精細

上色時要注意背景是否能充分襯托角色的存在感，小心別將背景畫得太過細膩。

5 修潤 加上背景、整體構圖都很清楚以後，開始調整角色的細節。

STEP 1

在最上面新建修潤用的圖層，補充細節。這裡多畫了翹起的細毛，增加頭髮和尾巴的資訊量。

 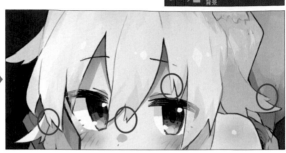

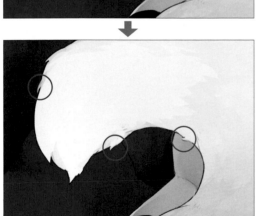

STEP 2

修飾填補背景和角色線稿不夠融合的部分，這樣就完成了。

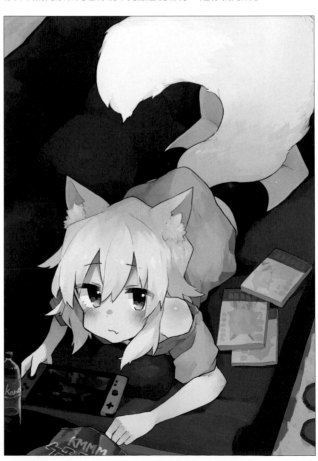

6 加工　完稿的工作是調整顏色。這裡使用了 Adobe Photoshop 來進行。

STEP 1

將「**5 修潤**」完成的檔案，從選單〔檔案〕→〔平面化檔案並寫出〕→〔.psd（Photoshop 檔案）〕輸出，將輸出的檔案（.psd 格式）讀入 Adobe Photoshop。

讀取

平面化 .psd

STEP 2

整張圖感覺對比度較低，太過明亮，所以這裡增加更多陰暗的部分，使印象更加沉穩。
從選單〔圖層〕→〔新增調整圖層〕→〔曲線〕，建立調整圖層（p.157）。
將〔屬性〕面板裡曲線的「RGB」項目，調整成下圖的狀態。

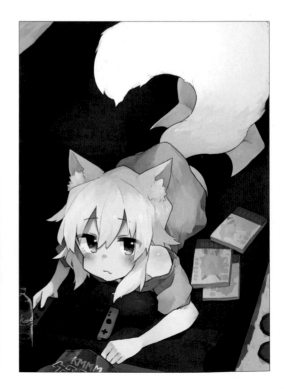

STEP 3

這次整體是以暖色系來構圖，為了讓觀看者的視線集中在角色身上，我將角色以外的顏色調整成偏藍色。
從選單〔圖層〕→〔新增調整圖層〕→〔色彩平衡〕建立調整圖層。
在〔屬性〕面板上調整數值。這裡將中間調的「青色和紅色」設為「－2」，「黃色和藍色」設為「＋17」。

TIPS 調整圖層的好處

補償的效果值會儲存在調整圖層裡，可
以輕鬆重做或是變更設定。

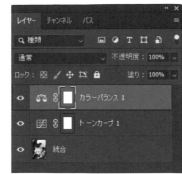
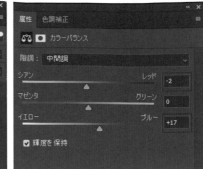

STEP 4

點選圖層遮色片（p.157）的縮圖，用〔橢圓選
取〕和〔油漆桶〕工具，將需要調整的範圍以外
的部分都加上遮罩。

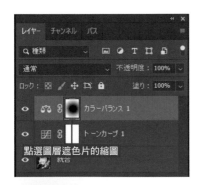

STEP 5

插圖完成。

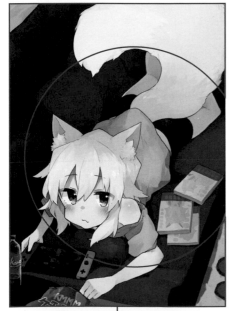

將遮罩調整成只有這個範圍會呈現
「色彩平衡」效果

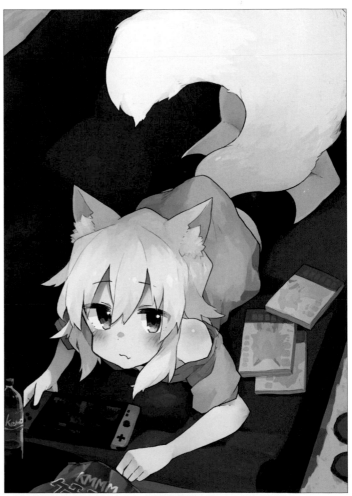

完成的插圖

05 綿羊耳

卷羊

插畫家。原本任職於遊戲公司，現為自由工作者。
主要工作是為手機遊戲「格林筆記」、「格林回音」（史克威爾艾尼克斯公司）角色設計、「NIJISANJI／Debidebi Debiru／語部紡」
（ANYCOLOR株式會社）等VTuber角色設計及其他多項作品。

✽ Comment

這次我受邀做了獸耳少女中的綿羊角色設計。
綿羊是我喜歡到甚至拿來當作筆名的動物，所以我很認真地
畫出了綿羊特有的軟綿綿感覺！
最近有人介紹了一家美味的蒙古烤羊肉店，所以我經常跟羊
咩咩同類相食。

✽ Web
〔KEGARI〕https://rollsheep.tumblr.com/

✽ Pixiv
https://www.pixiv.net/users/9145919

✽ Twitter
https://twitter.com/rollsheeeep

設定圖

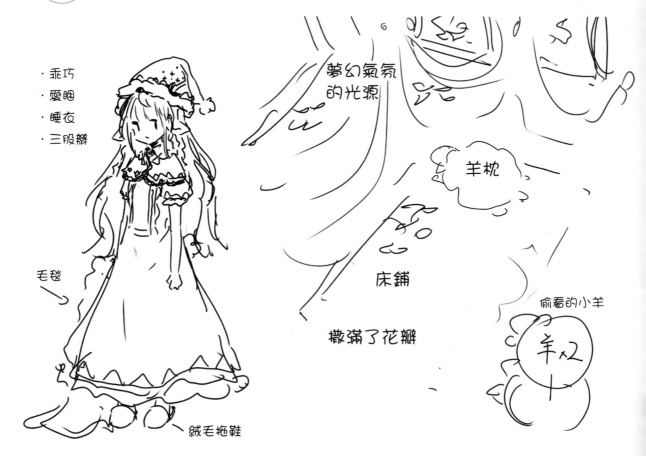

・乖巧
・愛睏
・睡衣
・三股辮

毛毯

絨毛拖鞋

夢幻氣氛的光源

羊枕

床鋪

撒滿了花瓣

偷看的小羊

羊x2

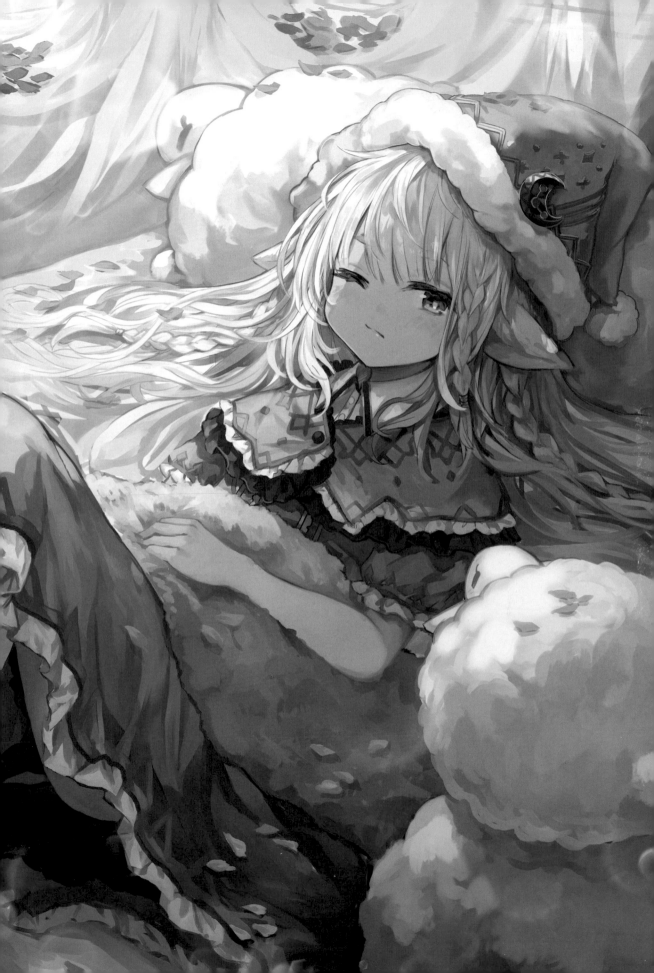

1 草稿

草稿、底稿、清稿都是用「CLIP STUDIO PAINT」，最後加工則是用「Adobe Photoshop」。一開始先畫草稿，我的腦海中浮現綿羊＝睡覺的概念……，於是畫成躺在綿羊群裡的綿羊少女。

STEP 1

草稿的筆刷可以隨意選用，這次我使用的是〔毛筆〕工具→輔助工具群組〔水彩〕的〔濃水彩〕。

STEP 2

不考慮細節，讓角色隨意穿上睡衣風格的服裝。詳細的設計後面會再補畫，所以先這樣畫下去。

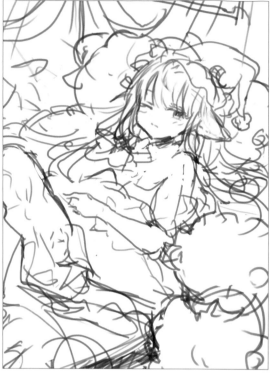

草稿線

STEP 3

在草稿線的下方，建立上基底色的新圖層。
打出左上的黃色光源，賦予整體柔和的印象，並將陰影畫成藍色。中間過度的部分塗上紫色。這個階段只要大概上一下色就好，就算顏色超過草稿線也沒關係。不必顧慮細節，先確定好整體的氣氛。

建立新圖層

R : 232
G : 251
B : 186

R : 198
G : 228
B : 240

R : 187
G : 158
B : 203

Point 色彩不能遮蓋線條

後面會用厚塗手法慢慢堆疊顏色，先將草稿線的圖層混合模式（p.151）設為「線性加深」，上色時線條就不會被顏色遮蓋了。

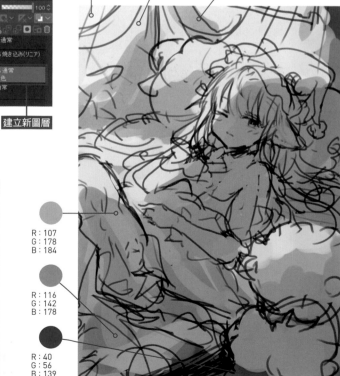

R : 107
G : 178
B : 184

R : 116
G : 142
B : 178

R : 40
G : 56
B : 139

STEP4

角色的顏色以「紫色」為基底。由於整體構圖的顏色缺乏鮮豔度，所以補上黃色和紅色。用混合模式「色彩增值」圖層，疊上自然的深色、營造出景深。

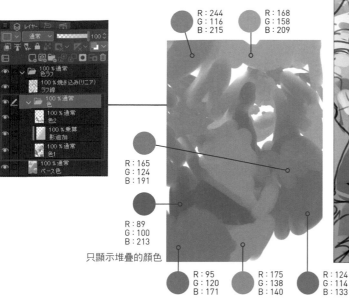

R：244
G：116
B：215

R：168
G：158
B：209

R：165
G：124
B：191

R：89
G：100
B：213

只顯示堆疊的顏色

R：95
G：120
B：171

R：175
G：138
B：140

R：124
G：114
B：133

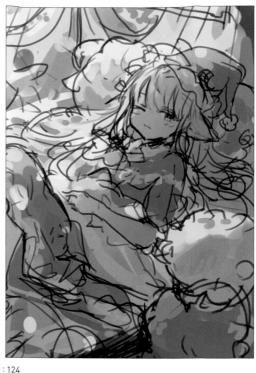

STEP5

讓草稿的線條融入色彩。將新建的圖層設為用草稿線圖層剪裁（p.152），用〔吸管〕工具（p.148）吸取線條附近的顏色，適度為線條上色，但要小心別畫到線條消失了。

只顯示變換顏色的
草稿線

STEP6

草稿完成。
在後續進行「厚塗」時，會將草稿作為整體的基底，加上各式各樣的元素、層層上色，畫到接近完成。

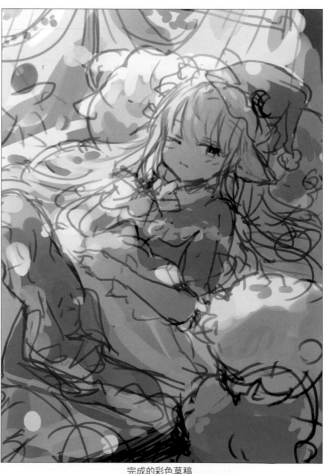

完成的彩色草稿

2 底稿
在草稿階段確定了整體的氣氛後，在底稿階段就要來補充細節。

STEP 1

首先從決定臉部印象的眼睛開始修整。注意不要大幅改變草稿呈現的印象，用〔吸管〕工具吸取草稿的顏色來畫線。凸出的線就吸取膚色來塗掉。

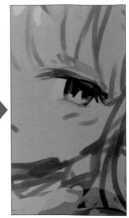

> **TIPS** 下載筆刷
>
> 這裡使用的筆刷是【重疊／扭曲】，收錄在 CLIP STUDIO ASSETS（p.147）免費下載的「填充集」（https://assets.clip-studio.com/zh-tw/detail?id=1695210）裡。
>
>
> ◇重ね/なじませ一塗りセット

STEP 2

頭髮用〔毛筆〕工具→輔助工具群組〔水彩〕的〔濃水彩〕，吸取和眼睛同樣的顏色來畫。
為了蓋住草稿線，利用顏色的深淺和筆跡來畫出頭髮的流向。要注意畫出可以感受到頭髮柔軟度的滑順曲線。

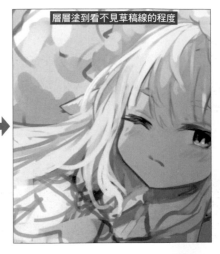

畫出頭髮的流向和柔軟度

層層塗到看不見草稿線的程度

> **Point** 厚塗的特徵
>
> 厚塗的表現手法之一，就是不保留線稿，利用顏色的深淺和筆跡來呈現物體的形狀。

> **Point** 活用圖層資料夾
>
> 依各個項目劃分圖層資料夾，圖層管理起來會輕鬆很多。這裡是在彩色草稿資料夾上新建底稿資料夾。

STEP 3

衣服和頭髮一樣,層層塗到看不見草稿線條,同時補畫更多設計元素。
這裡使用的筆刷是〔毛筆〕→輔助工具群組〔水彩〕的〔透明水彩〕。首先,大致畫出披肩的底稿。

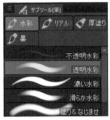

Point 確定垂墜方向

這個階段先確定荷葉邊和布料垂墜的方向,清稿時就不必再考慮細節了。

STEP 4

畫上服裝整體的設計元素,修整外形。

 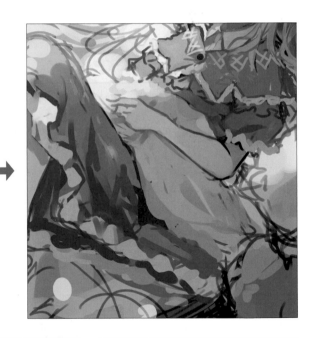

STEP 5

睡帽加上毛茸茸的毛邊和毛球,
加強綿羊的形象。
也用弦月裝飾加強睡眠的印象。

STEP 6

角色畫完以後，開始來畫背景的底稿。
使用〔毛筆〕工具→輔助工具群組〔水彩〕的〔不透明水彩〕，和畫角色同樣的技巧，層層塗到看不見草稿線條。蓋住床鋪的絲綢簾子部分為了增添配色，則是塗到與彩色草稿融合，並增加色數。
粉紅色的筆跡是想做出花瓣的效果，所以直接保留下來，等清稿時再修飾。

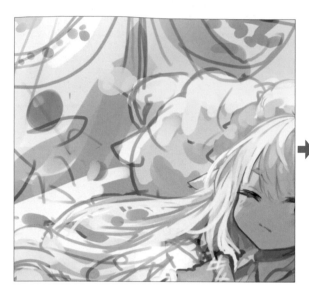 →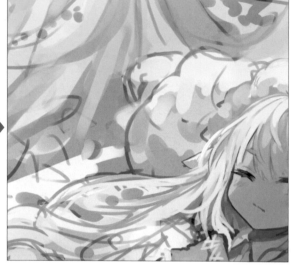

STEP 6

底稿完成。整體構圖修整得差不多，可以預見完稿的狀態了。

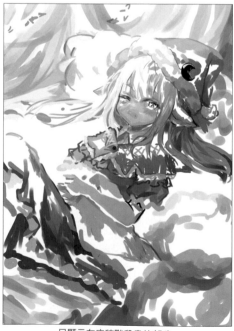

只顯示在底稿階段畫的部分

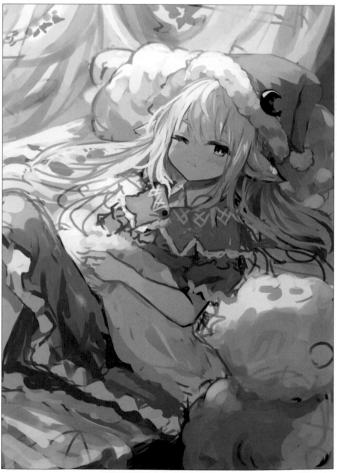

彩色草稿和底稿重疊的狀態

110

3 清稿　在清稿階段會調整細節、補畫部位。和底稿一樣新建圖層，用厚塗手法畫下去。

STEP 1

這裡要畫出線條，用來加強頭髮的流向。
筆刷使用〔沾水筆〕工具→輔助工具群組〔沾水筆〕的〔粗澀筆〕，畫出手繪的感覺。線條要是畫得太清楚，就會削弱厚塗的優勢，所以要降低不透明度。這一步也要隨時注意畫出頭髮的流向和柔軟度。

降低不透明度

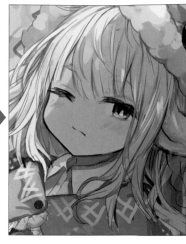

線要畫出頭髮的流向和柔軟度

STEP 2

畫好頭髮線條後，在上面新建圖層並設定剪裁，和草稿一樣變換線條的顏色，與底色融合。
迎光的上側換成紅色調，背光的下側換成藍色調，就能營造出對比度的張力。

R：247
G：153
B：167

R：59
G：70
B：164

只顯示堆疊的顏色

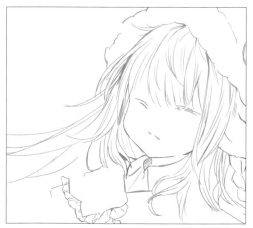

只顯示變換顏色的線條

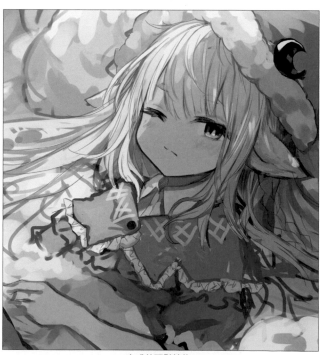

完成的頭髮線條

STEP 3

繼續為頭髮上色。將顏色塗在前一項工程畫好的線條上，再更進一步修整形狀。
筆刷用的是〔毛筆〕工具→輔助工具群組〔水彩〕的〔水彩毛筆〕。
趁這時補上橙色和明亮的藍色等鮮豔的顏色。陰影的部分則是補上更深的藍色，營造出色彩張力。
繪製時要隨時注意頭髮的流向和柔軟度。

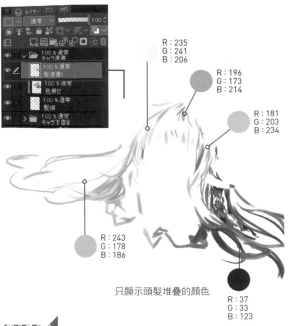

R：235
G：241
B：206

R：196
G：173
B：214

R：181
G：203
B：234

R：243
G：178
B：186

R：37
G：33
B：123

只顯示頭髮堆疊的顏色

頭髮的清稿和底稿、彩色草稿重疊的狀態

STEP 4

頭髮畫到自己滿意的程度以後，就來進行披肩的清稿。畫出荷葉邊和布料的質感。

R：223
G：186
B：232

R：29
G：25
B：107

只顯示披肩堆疊的顏色

Point 上色要隨機應變

在上色過程中要隨時檢視整體的平衡度，只要一想到就可以馬上修飾各個部位。另外，每個部位的圖層要是分得太清楚，反而會變得很難畫。好比說你正在畫披肩時，要是突然想修改頭髮，不必換圖層就可以直接補畫上去。

STEP 5

開始進行眼睛的清稿。
筆刷用的是〔毛筆〕工具→輔助工具群組〔水彩〕的〔濃水彩〕。
吸取底稿的顏色來修飾形狀,先大致畫好基底。增加眼裡照映的顏色,並畫上高光。

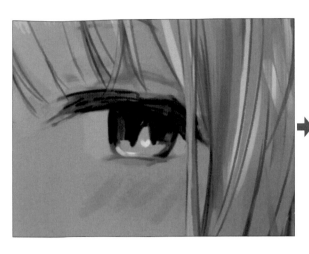

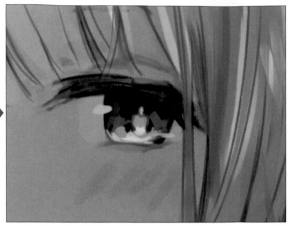

STEP 6

用〔毛筆〕工具→輔助工具群組〔水彩〕的〔水彩毛筆〕這類可以模糊顏色的筆刷,將筆跡抹掉,並修整太亮的高光和顏色。
這樣眼睛就完成了。

R:74
G:39
B:26

R:59
G:41
B:103

R:200
G:192
B:190

R:109
G:105
B:200

R:148
G:79
B:111

R:206
G:228
B:143

R:159
G:121
B:73

只顯示眼睛堆疊的顏色

眼睛的清稿和底稿、彩色草稿重疊的狀態

STEP 7

畫出披肩和荷葉邊的細節。

筆刷是用〔毛筆〕工具→輔助工具群組〔水彩〕的〔水彩毛筆〕。

按陰影和布料的垂墜方式厚塗顏色，加上裝飾、畫得華麗一些。裝飾的花紋是參考西洋風格的裝飾花邊來畫。

R：138
G：78
B：73

STEP 8

帽子也是用和披肩同樣的方法修飾。畫上月亮飾品、增加夜空印象的裝飾，這樣就完成了。

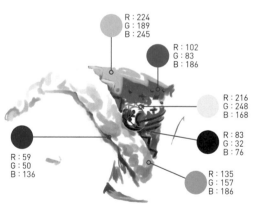

R：224
G：189
B：245

R：102
G：83
B：186

R：216
G：248
B：168

R：83
G：32
B：76

R：59
G：50
B：136

R：135
G：157
B：186

只顯示帽子堆疊的顏色

修整各部位的形狀

補上帽子遮蔽形成的陰影

加上裝飾

Point 金屬的質感表現

月亮飾品是金屬材質，在邊緣畫上高光，可以表現光線的反射，會更有金屬的質感。

STEP 9

我在繪製的過程中，覺得想要為頭髮加些點綴，所以畫上了三股辮。

Point 畫三股辮的訣竅

留意三股辮的起始線，用顏色和線條畫下去。
如果一一畫上塊狀，頭髮的流向會顯得很生
硬，所以重點在於一開始要先打草稿，才容易
抓住作畫的感覺。
建議像右圖先分色畫，比較不會畫得奇怪。

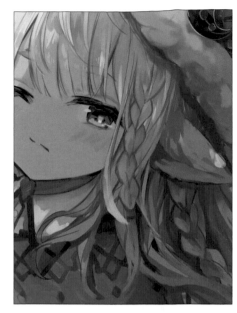

STEP 10

開始畫袖子的細節。
我想讓披肩更顯眼，所以會注意不要把袖子畫得比披肩還細緻。用〔毛筆〕工具→輔助工具群組〔水彩〕的〔塗抹＆融合〕，讓袖子與周圍的色彩融合。
然後為衣服加上裝飾，畫得更加華麗以後，就可以先暫停畫上半身，開始畫下半身。

R：55
G：51
B：174

R：85
G：38
B：87

R：135
G：163
B：192

R：205
G：159
B：203

只顯示袖子、手臂堆疊的顏色

Point 補上深色陰影

在繪製過程中，我會順便為各個部位的邊界加上深色陰影。這樣可以
讓因為單純疊色而導致形狀不清楚的部位顯得更清楚，醒目的顏色也
能使色彩更有張力。

STEP 11

下半身的裙子部分，也和上半身一樣厚塗。
筆刷用的是〔毛筆〕工具→輔助工具群組〔水彩〕的〔水彩毛筆〕。
在裙子和披肩的界線塗上粉紅色，稍微增加配色並繼續繪製整體。

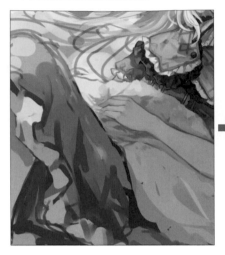 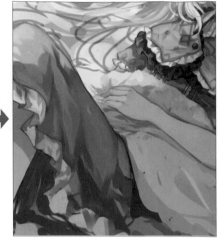

STEP 12

裙子下方和內襯也慢慢上色。這裡屬於陰影的部分，所以用深藍色厚塗。

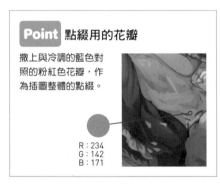

Point 點綴用的花瓣

撒上與冷調的藍色對照的粉紅色花瓣，作為插圖整體的點綴。

R：234
G：142
B：171

STEP 13

加上和荷葉邊一樣的裝飾，畫上黑色內搭褲。這樣下半身就暫時畫完了。

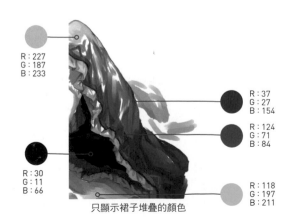

R：227
G：187
B：233

R：37
G：27
B：154

R：124
G：71
B：84

R：30
G：11
B：66

R：118
G：197
B：211

只顯示裙子堆疊的顏色

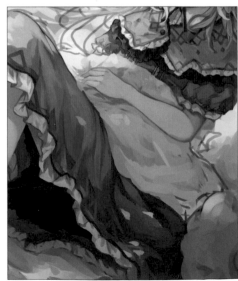

STEP 14

在腹部畫上溫暖的毛巾被。利用筆刷的筆跡讓絨毛立起來。
由於插圖整體少了一點鮮豔感，所以我把毛巾被換成粉紅色。決定好基底色以後，用吸管工具吸取迎光部分和陰影部分的顏色，慢慢上色。

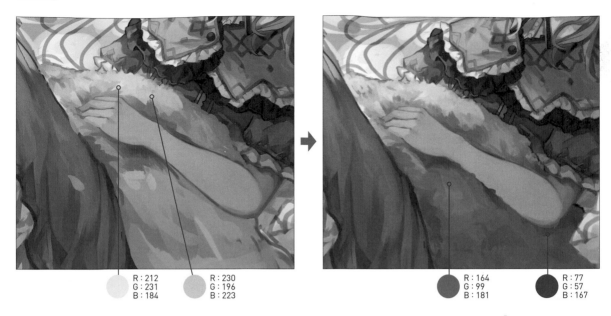

R：212
G：231
B：184

R：230
G：196
B：223

R：164
G：99
B：181

R：77
G：57
B：167

STEP 15

角色的清稿完成。下一道工程開始做背景的清稿。

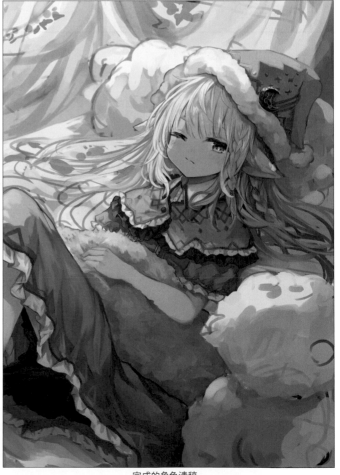

完成的角色清稿

STEP 16

開始畫前方的2隻綿羊。
筆刷用的是〔毛筆〕工具→輔助工具群組〔水彩〕的〔水彩毛筆〕。
起初我將增添配色用的藍色大致塗在輪廓的邊界，然後吸取周圍的顏色、將粗糙的部分塗勻。但要小心不能塗得太均勻，以免蓬軟的質感消失。
在看得見的位置畫上綿羊的臉，這樣就完成了。

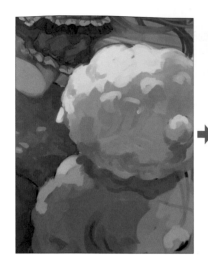 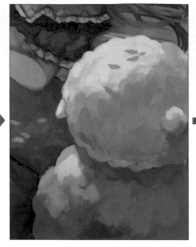 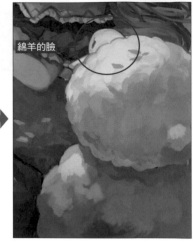

綿羊的臉

STEP 17

開始畫枕頭和帽子。枕頭是綿羊枕，和前面2隻綿羊同樣畫出蓬軟的質感。頭躺的部分陰影畫得更深一些，強調立體感。

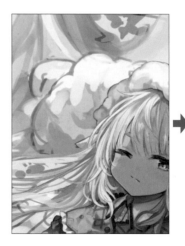 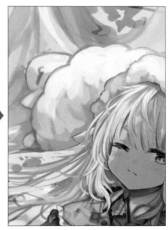

STEP 18

帽子的一部分毛皮和枕頭的顏色相近，所以更改畫面前方和後方的線條顏色，營造出遠近感。前方改成淺紫紅色，後方改成深藍紫色。

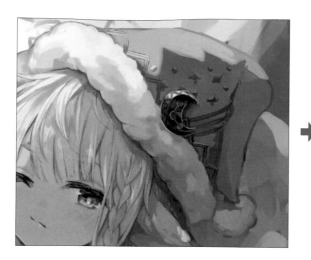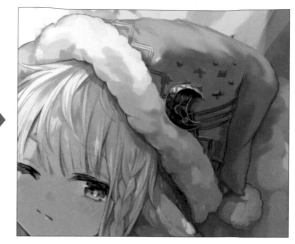

R：236 G：242 B：227

R：238 G：208 B：233

R：186 G：115 B：188

R：222 G：187 B：245

R：74 G：62 B：131

只顯示枕頭和帽子堆疊的顏色

Point 加強立體感

適當追加頭髮和帽子遮蔽形成的陰影，以加強立體感。不過這裡要是畫過頭，會使整體的印象變得生硬，那就不適合這次的柔和印象了。要隨時檢視插圖整體的狀態再補畫。

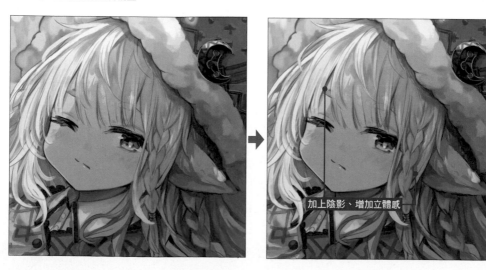

加上陰影、增加立體感

STEP 19

開始畫覆蓋床鋪的絲綢廉子。
筆刷是用〔沾水筆〕工具→輔助工具群組〔沾水筆〕的〔美術字〕。
用吸管工具吸取周圍的顏色，塗出布料的垂墜和透明感。只是隨意點上紅色畫成的花瓣，同樣也先塗開以後，重新配置成落地的感覺。

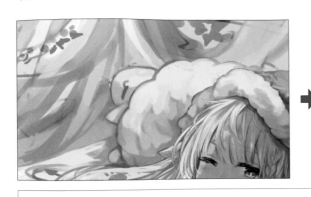 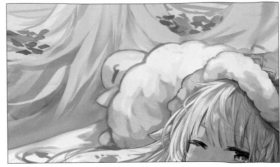

Point 明確決定好插畫的主角

這次的插畫主角終歸還是人物，所以背景只要畫到可以看出形狀的程度就好，注意不能畫得太細緻。要是背景畫得太詳細，焦點就會模糊，要多加小心。作畫時最重要的就是隨時意識到插圖想呈現的主體。

STEP 20

開始畫散在床鋪上的頭髮。
筆刷是用〔毛筆〕工具→輔助工具群組〔水彩〕的〔水彩毛筆〕。
注意頭髮層層隨意散落的流向，配色不能和床鋪重複，混合塗上水藍色、藍色和紅色。

 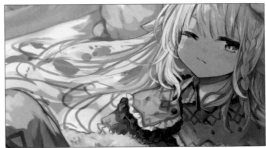

R：244
G：169
B：183

R：212
G：161
B：205

R：230
G：242
B：189

只顯示頭髮和床鋪堆疊的顏色（之一）

R：96
G：86
B：165

R：228
G：242
B：190

R：215
G：155
B：176

R：179
G：135
B：175

R：202
G：219
B：230

只顯示頭髮和床鋪堆疊的顏色（之二）

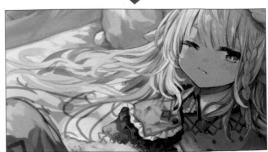

STEP 21

床鋪照到強烈光源的地方塗上綠色，以便搭配絲綢簾子。
這樣一來，散落在床上的頭髮會更加明顯，可以將觀看者的視線引導至角色身上。

R : 173
G : 250
B : 205

STEP 22

加些花瓣，並追加陰影以營造出立體感。

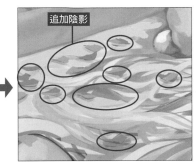

追加陰影

STEP 23

角色、背景都清稿完成。CLIP STUDIO PAINT 的工作到此結束。
剩下的加工作業會使用 Adobe Photoshop，別忘記將檔案轉存成「Photoshop 檔案 .psd」。

Point 厚塗的好處

我總覺得角色少了些什麼，所以又多畫了三股辮。畫法和 p.115 的三股辮一樣。
因為厚塗手法不太會受到圖層的架構影響，優點是不必為了修改而移動圖層。遇到這種需要多畫點什麼的狀況時，厚塗就很方便。

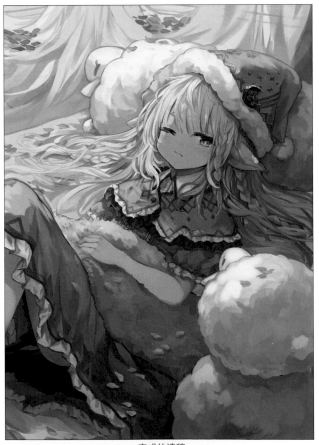

完成的清稿

4 加工

將清稿完成的檔案（.psd格式）讀入Adobe Photoshop，進行完稿的加工作業。主要作業內容是調整整體的色調。

STEP 1

用調整圖層（p.157）將迎光的部分調得更明亮。從選單〔圖層〕→〔新增調整圖層〕→〔亮度／對比〕，建立〔亮度／對比〕的調整圖層。

在〔屬性〕面板裡調整「亮度」和「對比」的數值。這裡將「亮度」設定為「15」，「對比」設定為「7」。

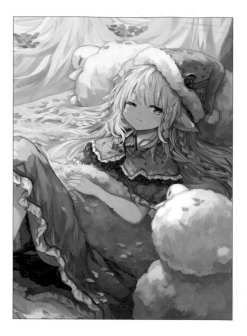

STEP 2

調整想要套用〔亮度／對比〕效果的範圍。

點選調整圖層的圖層遮色片（p.157）縮圖，用漸層工具和筆刷工具為不需要套用效果的範圍加上遮罩。

點選圖層遮色片的縮圖

將遮罩調整成只有這個範圍會呈現「亮度／對比」的效果

STEP 3

陰影的部分有點過度偏紫色，所以稍微調整成偏向自然的綠色。

從選單〔圖層〕→〔新增調整圖層〕→〔色彩平衡〕建立〔色彩平衡〕的調整圖層。

在〔屬性〕面板裡調整數值。這裡將中間調的「青色和紅色」設為「＋4」，「洋紅和綠色」設為「＋11」。

然後使用圖層遮色片，做出套用效果的範圍。

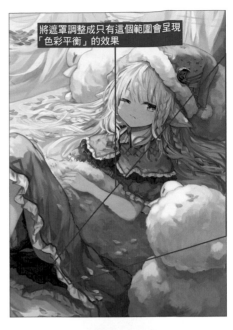

將遮罩調整成只有這個範圍會呈現「色彩平衡」的效果

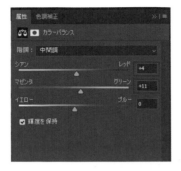

STEP 4

將膚色等顏色較暗的部分，調整成漂亮的色澤。

從選單〔圖層〕→〔新增調整圖層〕→〔選取顏色〕，建立〔選取顏色〕的調整圖層。

在〔屬性〕面板裡調整數值。這裡在顏色項目選擇「洋紅」，將青色的數值設為「－40%」。

調整圖層遮色片，讓效果只出現在部分範圍內。這樣就能保留色彩的張力。

> **TIPS 加工的數值**
>
> 數值並沒有固定的用法，可以不斷調整色調、直到自己滿意為止。

調整遮罩，讓效果只呈現在部分範圍內

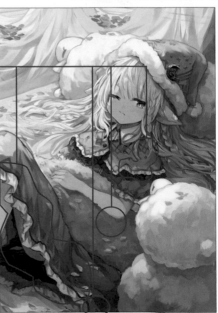

STEP 5

將迎光面的黃色調整得稍微偏藍，營造月光而非陽光的氣氛。
我想要比照前面〔亮度／對比〕的範圍來調整，所以直接按住
Ctrl 點選〔亮度／對比〕的調整圖層遮色片縮圖，建立選擇
範圍。

這時打開選單〔圖層〕→〔新增調整圖層〕→〔色彩平衡〕，
就能在選擇範圍已建立圖層遮色片的狀態下，新建調整圖層。
在〔屬性〕面板裡調整數值。這裡將中間調的「青色和紅色」
設為「−33」，「洋紅和綠色」設為「−11」，「黃色和藍色」
設為「＋59」。

建立選擇範圍

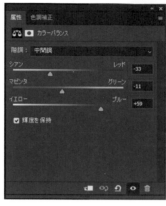

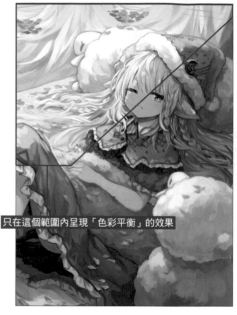

只在這個範圍內呈現「色彩平衡」的效果

STEP 6

再多加一些輕飄飄的特殊效果，增添資訊量。
建立混合模式（p.157）「實光」的圖層，畫上特效裝飾。

只顯示追加的特效裝飾的狀態

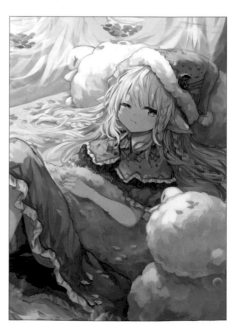

STEP 7

色調很容易變得太均勻，所以我在陰影部分加上橙色的濾鏡效果。這一步的用意也是為了將陰影顏色調整成在環境光下正確呈現的狀態。

從選單〔圖層〕→〔新增調整圖層〕→〔相片濾鏡〕建立〔相片濾鏡〕的調整圖層。

在〔屬性〕面板裡調整數值。這裡選擇了「暖色濾鏡（85）」，濃度設為「15%」。

使用圖層遮色片，將效果範圍限定在陰影的部分。

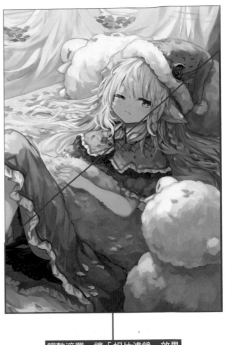

調整遮罩，讓「相片濾鏡」效果只呈現在陰影的部分

STEP 8

這樣插圖就完成了。

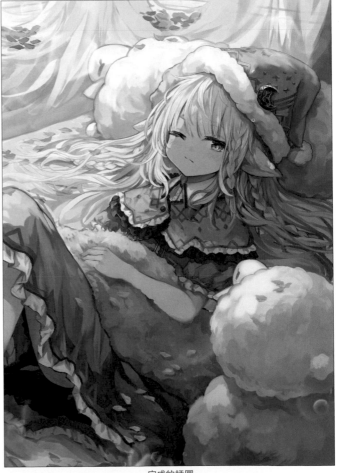

完成的插圖

06 貓耳

jaco

現居東京的插畫家。
最愛讓筆下的人物長出獸角、獸耳等人類沒有的部位。喜歡畫線條，所以經常畫單色插圖。偶爾也會製作電腦繪圖用的小道具。
著作有《擴展表現力：黑白插畫作畫技巧》（北星出版）。

❋ Web
—

❋ Pixiv
https://www.pixiv.net/users/1276515

❋ Twitter
https://twitter.com/age_jaco

❋ Comment
我很努力畫出貓咪的可愛魅力了。
如果能讓各位體會到貓耳和尾巴鬆軟的感覺，又能同時看出光滑柔順的質感，那就太好了。

設定圖

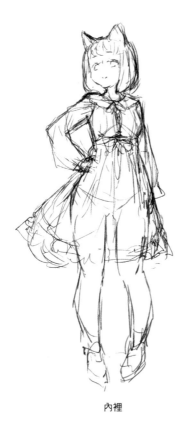

內裡

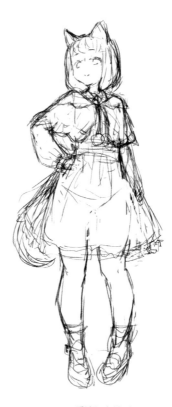

肩膀加上披肩

· 我很喜歡美國短毛貓，所以將黑色的美國短毛貓作為角色設計的基礎
· 之所以選黑貓，只是單純出於個人喜好，以及可以凸顯出單色而已
· 美國短毛貓的毛偏短，所以髮型不是畫成長髮，而是短鮑伯頭
· 參考美國短毛貓親人、開朗又擅長撒嬌的形象來設計姿勢
· 美國短毛貓的外表與其說是苗條優美，反而更偏向可愛逗趣，所以體格和服裝也都設計成可愛的形象
· 考慮構圖的黑白平衡度，設計成黑色裙子、不穿絲襪的裸腿，上半身則是穿以白色為主的衣服

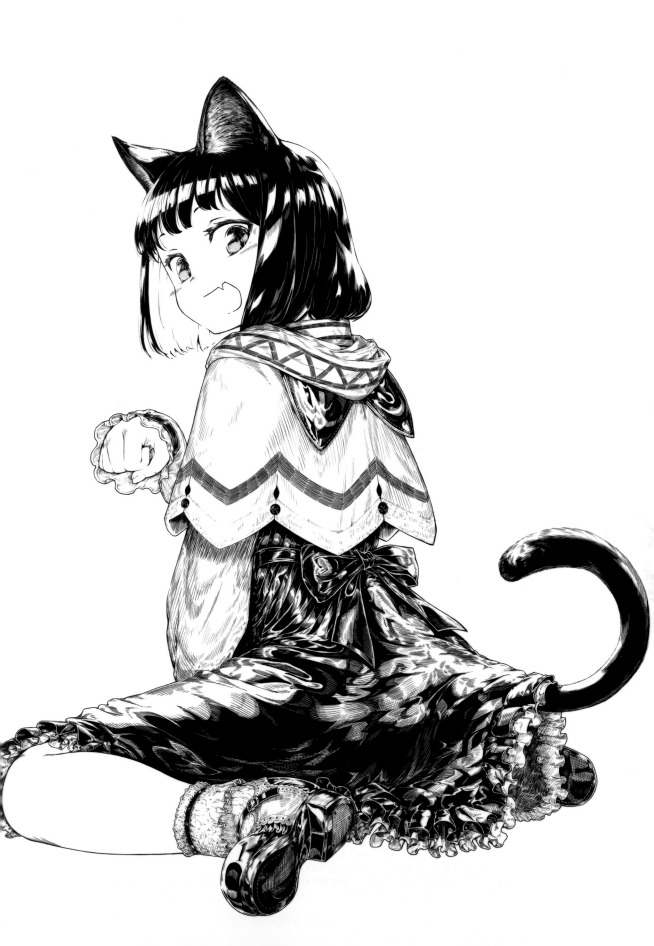

1 草稿　決定構圖後，開始畫草稿。

STEP 1

草稿和底稿是用〔鉛筆〕工具→輔助工具群組〔鉛筆〕的〔粗鉛筆〕來畫。
這一步的目的是要畫出大致的形狀，所以通常會將筆刷尺寸調大一些。

STEP 2

先畫出幾張小型的構圖方案，以便清楚掌握角色
的外形和構圖平衡度。
這次的主題是「獸耳」，所以我會注意畫成畫面
裡包含貓耳和尾巴的構圖。

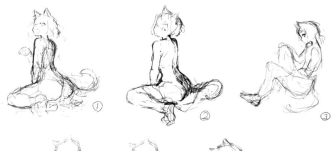

Point 縮圖速寫

在1張畫布上畫出好幾幅小型構圖方案，讓角色
整體都進入視野裡，比較容易掌握外形和構圖
平衡度。

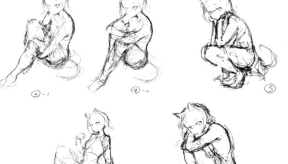

STEP 3

從各個方案中選出1個，參考角色設計設定書、畫得更精細。我從構圖方案的大略線稿中抽出必要的元素，配合角色設計時決定
好的形象（呈現出更可愛的感覺），修改了臉部的角度。

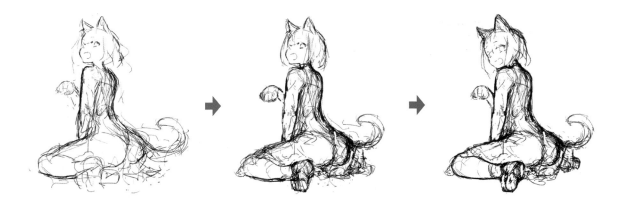

STEP 4

繼續畫出更多細節。
畫上角色設計時決定好的服裝，肩膀加
上披肩，完成簡略的草稿。

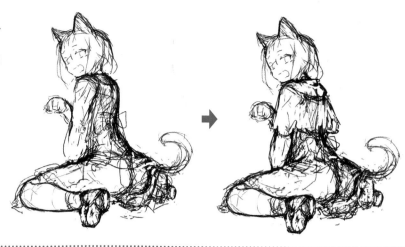

STEP 5

將小尺寸的簡略草稿，妥善配置在畫布內。從選單〔編輯〕→〔變形〕→〔放大、縮小、旋轉〕（Ctrl+T）放大草稿。

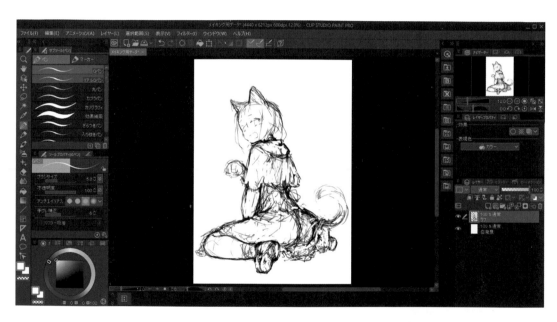

STEP 6

開始細畫線條較粗的簡略草稿。
臉部是整張圖中最吸引目光的元素，非常重要，所以要畫到自己覺得足夠可愛為
止，臉頰畫得比較圓潤，呈現出稚嫩感。

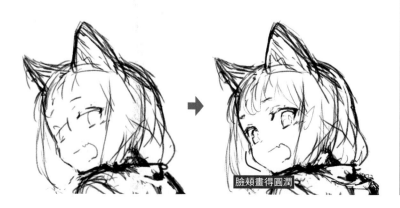

臉頰畫得圓潤

Point 參考實際的貓咪照片來畫

這次參考的品種是美國短毛貓，所以我看
著實際的貓咪照片資料來作畫，特意畫出
美國短毛貓耳朵稍微帶點弧度的形狀。

為貓耳畫出一點弧度

STEP 7

臉畫到滿意以後，將太過粗糙的線條稍微修飾得漂亮一點，畫到後續可以毫不遲疑地畫出底稿的程度。

然後修改有點怪異的雙腿角度，並決定好衣服的設計。

STEP 8

在草稿下面新建圖層，塗上淺淺的墨色和點綴色，確認插圖整體的黑白平衡度。

這樣草稿就完成了。

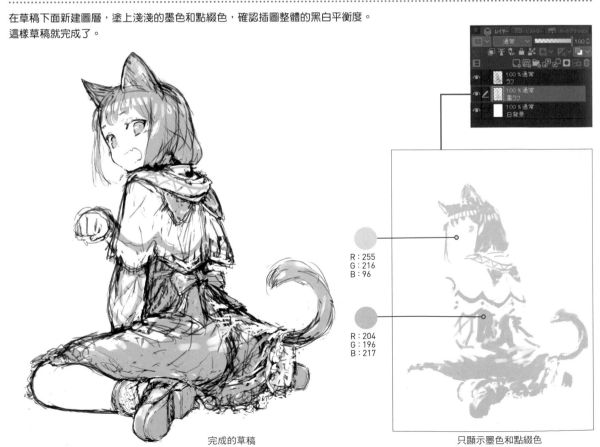

R : 255
G : 216
B : 96

R : 204
G : 196
B : 217

完成的草稿

只顯示墨色和點綴色

2 底稿 參照草稿仔細畫，添加頭髮、衣服皺褶等細節。

STEP 1

為了方便畫底稿，降低草稿圖層的不透明度（p.151）、讓線條變淡。
在上面新建圖層，從草稿中選出需要的線條，並刪除不需要的線條。衣服的細節也要畫出來。

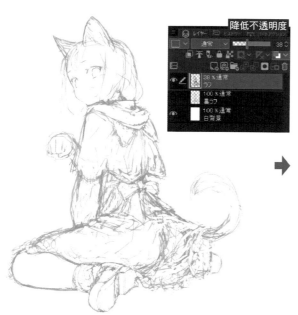

降低不透明度

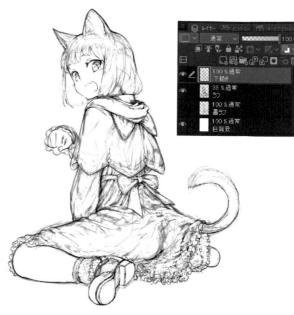

STEP 2

和草稿一樣鋪上墨色和點綴色，確認黑白平衡度。這樣底
稿就完成了。

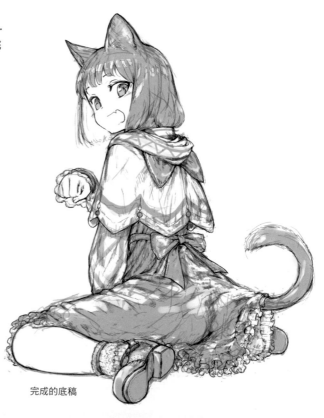

完成的底稿

3 線稿
像是照著底稿描線般，畫出線稿。

STEP 1

這一步開始，線稿和細節繪製都是用〔沾水筆〕工具→輔助工具群組〔沾水筆〕的〔G筆〕進行。

筆刷尺寸基本上都是設定為「5.0」，需要畫輪廓線或其他粗線時會設為「7.0～10.0」左右，細線則是設為「3.0」左右。

STEP 2

選取所有目前畫過的圖層，從選單〔圖層〕→〔組合選擇的圖層〕。

降低組合後的圖層不透明度，使圖畫變淡，然後在上面新建圖層來畫線稿。

降低不透明度

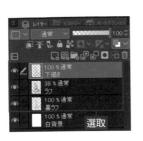
選取

➡

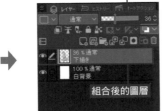
組合後的圖層

➡

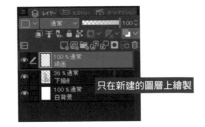
只在新建的圖層上繪製

STEP 3

從眼睛開始畫。睫毛是用細線一條條堆疊，畫出翹起的感覺。

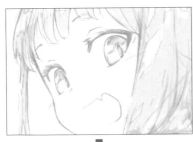

⬇

> **Point** 眼睛很重要
>
> 眼睛是為了畫出角色魅力不可或缺的重點，要仔細畫到自己滿意為止。

STEP 4

為露出的肌膚畫上輪廓。

臉的輪廓線和眼睛同樣都是最重要的部分之一，所以要及早畫到自己滿意為止。

在前面草稿時我已經提過，為了呈現稍微稚嫩可愛的形象，我將臉頰畫得比較圓潤。

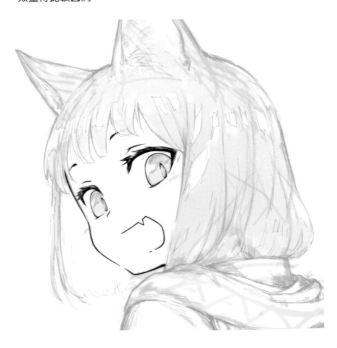

STEP 5

右手擺出貓掌的手勢。和臉頰一樣畫出圓潤感、
表現出可愛的樣子。
膝蓋也是畫成圓潤的形狀，裸肌的部分畫出整體
都很膨潤的感覺。

畫出圓潤感

畫出圓潤感

STEP 6

皮膚的部分，因為後續幾乎不會再補畫更多明暗和質感，所以要趁這個階
段畫好。
臉部以可愛度為優先，畫得有點變形，注意不要畫太多皺紋，才不會顯得
很突兀。另外，在繪製過程中也要小心別破壞圓潤柔軟的感覺。這裡只畫
了最低限度的皺紋。

Point 表現裸肌陰影的訣竅

這次的角色裸肌是白色、柔軟且圓潤的感覺，所以裸肌的部分不會用筆觸層
層畫出陰影的手法（因為筆觸堆疊太多會變成厚重、陰暗的形象）。陰影要
用線條的強弱和曲線來表現。

STEP 7

開始畫頭髮和貓耳的輪廓。後續工
程會再塗黑，這個階段只要畫出外
形就好。

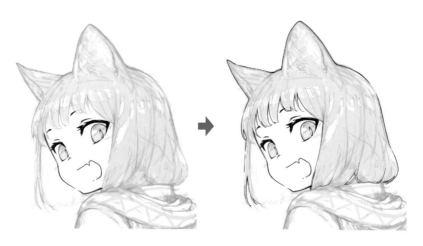

STEP 8

畫出頭髮和貓耳以外、最外側的輪廓線。注意把線畫得稍微
粗一點，可以強調角色的外形。

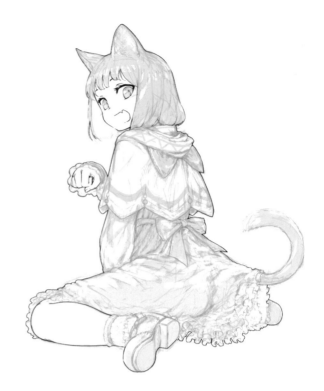

STEP 9

畫出剩下的輪廓線。注意用比最外側的輪廓線稍微細一點的
線來畫，畫出線條的強弱。不畫皺褶和陰影，只畫到可以看
清各個部位的形狀，這樣輪廓線就完成了。

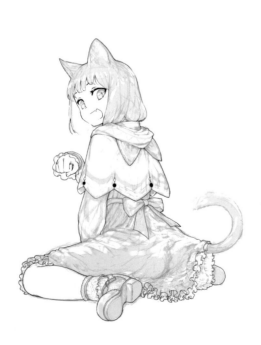

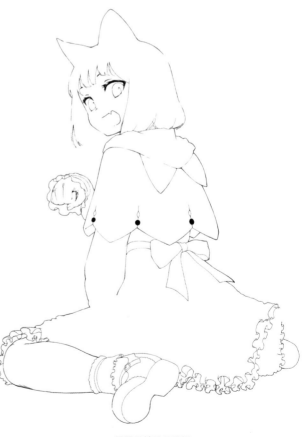

只顯示線稿的狀態

4 畫出細節、上色　繪製皺褶和其他細節，並塗上黑色和點綴色。

STEP 1

開始畫眼睛的細節
這裡不將眼睛塗黑，而是用堆疊細線的方式來畫、增加資訊量。

STEP 2

在畫細節的線稿下面建立新圖層，將眼瞳塗成黃色。這是點綴插圖整體用的點綴色。
然後，在線稿上面新建圖層，用白色畫上高光。

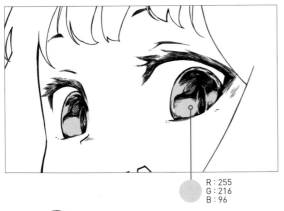

R : 255
G : 216
B : 96

STEP 3

頭髮塗滿黑色。首先，將貓耳以外的部分填滿顏色。

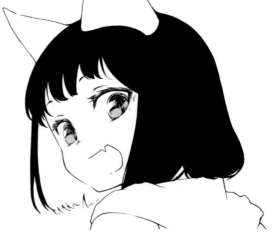

 Point 參考底稿來畫

如果畫到不確定皺褶和形狀，可以適度設定顯示底稿、照著畫。

STEP 4

開始畫內側的頭髮。這裡不塗黑，只是畫上線條營造內外差別。
為了表現出頭髮柔順的質感，再加上與髮束分離的髮絲。

STEP 5

為頭髮畫上高光。
在瀏海和後面頭髮想要加上高光的部分，拉出參照用的引導線。
在引導線的垂直方向畫出線條，並擦掉不需要的部分。按這個順
序畫出瀏海和後面頭髮的高光。

拉出引導線

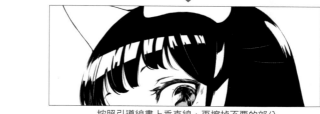

按照引導線畫上垂直線，再擦掉不要的部分

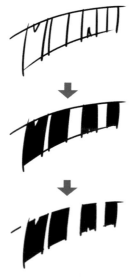

畫高光的順序

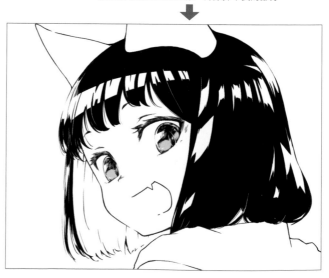

STEP 6

在頭頂加上高光。小心不要擦掉輪廓線。

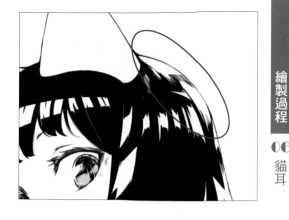

STEP 7

詳細畫出頭髮流向，和反射光等不算太強烈的光，這樣就畫好高光了。

Point 讓高光自然融合

在高光的兩端加上細線或擦出線條，使高光與頭髮融合。

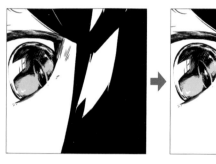

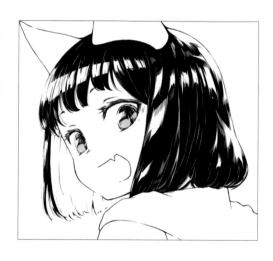

STEP 8

開始畫貓耳。
耳朵背面的部分塗黑並加上高光，清楚區分耳朵的內側和背面。

Point 畫成寫實的耳朵

在耳朵尖端畫上細毛，可以增添毛髮輕盈的質感，會更寫實。

STEP 9

右耳內側依照畫網格線的技巧，用線條交叉的方式塗滿。網格線上方用白色畫出耳毛。

Point 網格線

這是以線條交叉的方式畫出深淺的效果線技法。利用網格線的角度、密度等重疊方式來表現深淺。

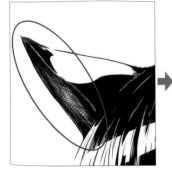 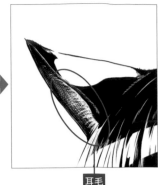

耳毛

STEP 10

左耳內側，是配合耳朵的弧度畫出重疊的線條來表現。沿著耳朵的形狀堆疊線條，營造出立體感。
和右耳一樣，也要畫出耳毛。

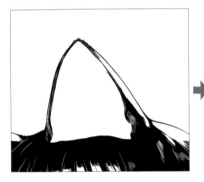

耳毛

STEP 11

開始畫右耳的背面細節。為了畫出短毛叢生的感覺，這裡堆疊了很多纖細的筆觸。
將左耳內側畫得更暗一階，並畫出更多醒目的耳毛。

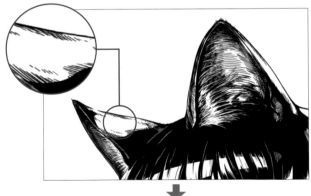

Point 臉頰畫上斜線

在臉頰處畫上斜線，提升可愛度。

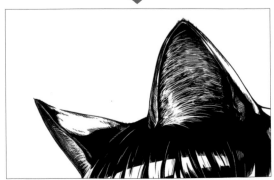

STEP 12

開始畫尾巴的細節。

先大略塗黑，再用細線的筆觸勾勒出輪廓，這樣就能畫出很有毛茸茸感覺的尾巴。尾巴末端用纖細的筆觸畫上陰影。黑色塊末端也用筆觸畫到與白色自然融合，再加上反射光，這樣就完成了。

STEP 13

為裙子的部分塗上黑色色塊。

接著畫陰影的部分，要留意黑白的平衡度、分階段繪製。黑色以外的皺褶和質感，需要確認色塊與其他部分的平衡度再畫，所以稍後再說。

Point 調整黑白的平衡度

在詳細繪製和上色的過程中，插圖整體的黑白平衡度會逐漸變動。所以每一次都要仔細確認，適度加上黑或白、調整線條的筆觸。

STEP 14

開始畫鞋子。

填上黑色塊以後，用細線的筆觸畫出陰影。鞋底畫上固定方向的筆觸。堆疊筆觸，將整隻鞋都畫成黑色。

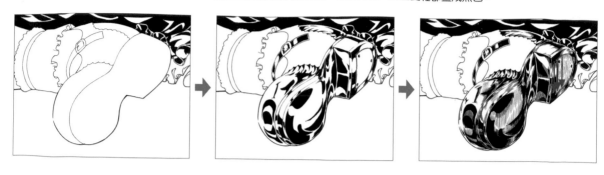

鞋底疊上垂直方向的筆觸，顏色就會更暗一階。
畫出縫合處等細節。

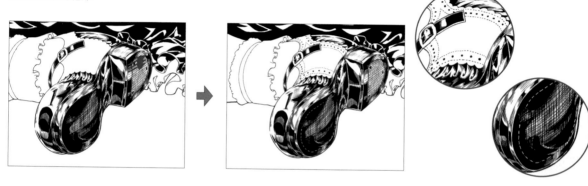

STEP 15

開始畫披肩的帽子。
覆蓋貓耳的部分填上黑色塊。反射光的部分，則
用擦去黑色塊的感覺來畫。
加上細線的筆觸，畫出布料的質感。
注意布面的方向，層層堆疊筆觸畫出來。
用塗黑的方式畫披肩的花紋會顯得太黑，所以改
用線條堆疊的方式來畫。

Point 用設計營造寫實感

因為畫的是貓耳角色，所以帽子加了包覆貓耳的部分。配合角色的特徵畫出服裝
設計的細節，才會更寫實、有助於加強插圖的世界觀。

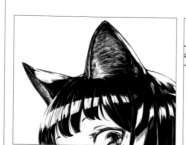

貓耳

包覆貓耳的帽子

STEP 16

右側的鞋畫法和左側一樣。
然後，細膩描繪左側鞋子不黑的部分。但如果線條疊得太密，會導致
這裡看起來和黑色部分沒有差別，要多加留意。

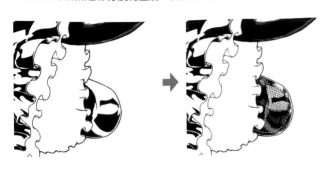
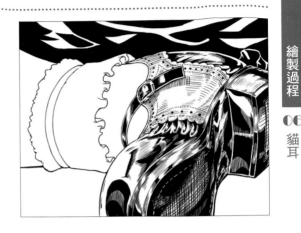

STEP 17

開始畫短襪。
蕾絲花紋是用纖細的線條筆觸來表現。不過線條要是疊太多，不僅看起來不像白色，還會顯得很髒，所以要小心不能畫過頭。
落在短襪上的陰影邊界稍微畫深一點，讓它更醒目。

STEP 18

開始畫手、手臂周圍。
右手周圍的袖子，要沿著布面的方向疊上線條筆觸。畫太多會降低明度、使衣服顯黑，所以要小心。
左臂的袖子要先沿著布料的垂墜方式疊上線條，並大致畫上陰影。不要讓線條過度交叉，比較容易表現出罩衫袖子流暢的皺褶。
大略畫上陰影後，在不顯黑的程度內再多畫一點細節。

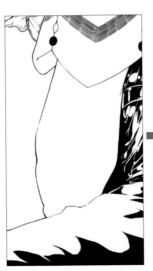

STEP 19

檢視整體的平衡度，為披肩多畫些細節。沿著布料垂墜的方向疊上線條。

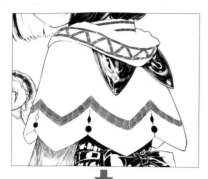

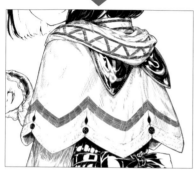

Point 蓬軟的質感表現

我想讓披肩最下方顯得蓬蓬軟軟，所以疊上非常細緻的筆觸來表現。

STEP 20

開始畫裙子的內側。

沿著布面疊上線條筆觸，明確畫出皺褶的界線。這個部分偏暗，所以線條的密度要提高。

荷葉邊則是要注意不能畫得比裙子內側還要暗。

STEP 21

開始畫腰部的緞帶。塗上黑色塊以後，再用修飾色塊的感覺加上反射光，並畫上線條的筆觸。

STEP 22

繼續畫鍛帶。這裡不只是堆疊黑色線條，還要用白色的線條筆觸修飾黑色
塊，這樣畫出來的反射光才不會單調。

STEP 23

檢視整體的平衡度，在面積較大的裙子部分加上線條，疊上黑色和白色的筆觸。

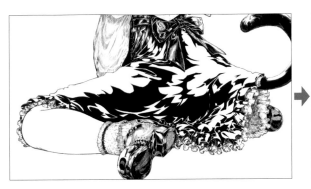 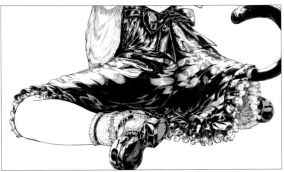

STEP 24

確認平衡度，加上線條的筆觸來調整。光線強烈照射的部
分就大膽留白，營造出畫面張力。

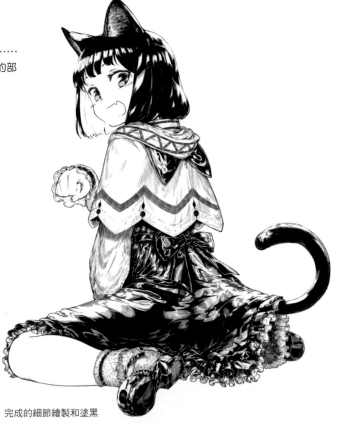

完成的細節繪製和塗黑

STEP 1

這裡將耳毛的細節畫得更細緻。加強毛髮的鬆軟質感。

STEP 2

疊上模糊過的線稿，加強柔和的氣氛。

複製前面畫過的線稿圖層，加上選單〔濾鏡〕→〔模糊〕→〔高斯模糊〕（p.155）的特效（這裡將「模糊範圍」設定為「25.00」）。

STEP 3

降低模糊線稿的不透明度，與整體融合。

最後在感覺太明亮的部分加上線條筆觸，裙子內側也再深一階，這樣就完成了。

降低不透明度

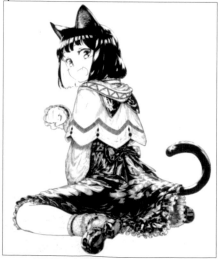

只顯示加上高斯模糊效果的複製線稿

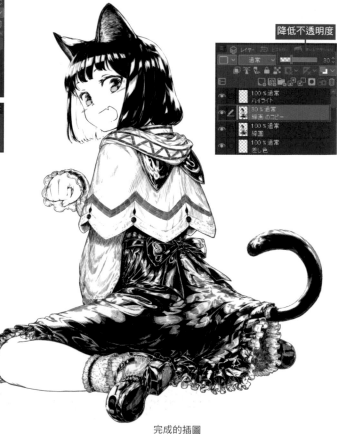

完成的插圖

CLIP STUDIO PAINT

Adobe Photoshop

01 CLIP STUDIO PAINT

1 CLIP STUDIO PAINT 的介面

下圖是預設的 CLIP STUDIO PAINT（PRO，Windows 日文版）介面。

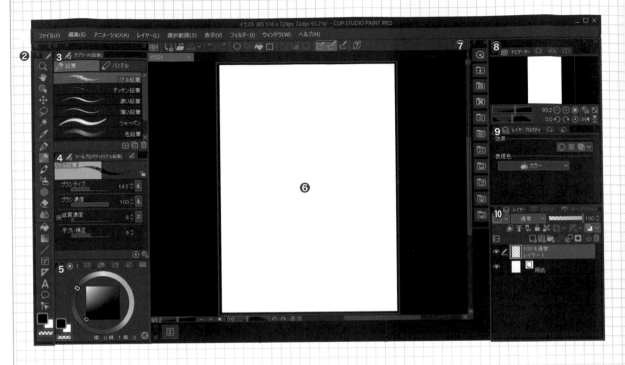

❶選單列…可選擇 CLIP STUDIO PAINT 的基本功能。

❷工具面板…可選擇工具。

❸輔助工具群組…可選擇每一項工具內建的輔助工具。

❹工具屬性面板…可設定選擇的輔助工具。

❺色彩選擇面板…可設定顏色。

❻畫布…在這裡繪製圖畫。

❼素材面板…可管理內建的素材和下載的素材。

❽導航器…顯示整張畫布。可調整畫布的顯示狀態。

❾圖層屬性面板…可設定選擇的圖層。

❿圖層面板…可管理和設定圖層。

> TIPS **CLIP STUDIO PAINT 的特徵**
>
> CLIP STUDIO PAINT 是功能非常多的繪圖軟體，包含專為繪製插圖設計的「PRO」版，以及新增豐富漫畫繪製功能的「EX」版。
> 除了 Windows 版以外，也提供 macOS 版、iPad 版、iPhone 版。

> TIPS **免費試用版**
>
> CLIP STUDIO PAINT 基本上是付費軟體，但可以免費試用 30 天。
> 可從 CLIP STUDIO PAINT 的官方網站（https://www.clipstudio.net/tc/）下載軟體；如果要使用完整功能，必須在「創作支援網站 CLIP STUDIO（https://www.clip-studio.com/clip_site/）」註冊 CLIP STUDIO 帳號。
> 免費試用期過後須付費，會配合用戶的使用型態提供各種付費方案。

2　各種工具的使用方法

畫插圖的工具，基本上是在「工具面板」和「輔助工具群組」選擇，再於「工具屬性面板」和「輔助工具詳細面板」設定。

在工具面板選擇想用的工具

在輔助工具群組依照用途選擇輔助工具

在工具屬性面板調整選擇中的輔助工具設定

在輔助工具詳細面板內，設定工具屬性面板未顯示的項目

3　工具和素材下載

可以在軟體附屬的入口應用程式「CLIP STUDIO」下載新工具和素材。提供下載的材料有官方提供的素材、用戶自行製作的素材等各種項目。
開啟「CLIP STUDIO ASSETS」，下載想要的工具和素材後，再從CLIP STUDIO PAINT的素材面板讀取已下載的工具和素材，即可開始使用。

點選「CLIP STUDIO ASSETS素材庫」，搜尋素材並下載

已經下載好的素材，會統一儲存於素材面板的「Download」資料夾裡，直接拖放到輔助工具群組內，即可使用。

拖放

TIPS **CLIP STUDIO 帳號的註冊方法**

下載素材需要有CLIP STUDIO的帳號。依循登入入口應用程式「CLIP STUDIO」時顯示的步驟，即可註冊帳號。

4 顏色的設定方法

點選或拖曳色環面板，即可設定描繪用的顏色。描繪色可從「前景色」、「背景色」、「透明色」中選擇。

前景色
背景色
透明色

點兩下「前景色」或「背景色」就會出現「顏色設定」視窗，在這裡輸入RGB數值，即可設定顏色。

點兩下

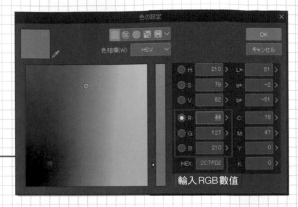

輸入RGB數值

5 用〔吸管〕工具選色

使用〔吸管〕工具，就能吸取點選部分的顏色並設為描繪色。輔助工具的〔獲取顯示顏色〕，是直接吸取畫布上顯示的顏色；〔從圖層獲取顏色〕，則是吸取選擇中的圖層顏色。

〔吸管〕工具

TIPS 〔吸管〕工具的快捷鍵

使用筆刷類的工具時，只要按住 Alt 鍵，在按住不放的時候就能切換成〔吸管〕工具。

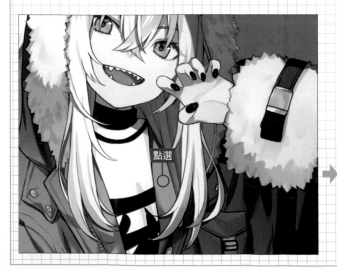

點選

設定為點選部分的顏色

6 建立選擇範圍

選擇範圍是用於在限定範圍內作畫、填色的狀況。使用〔選擇範圍〕工具和〔自動選擇〕工具,都能建立選擇範圍。

〔選擇範圍〕工具

〔自動選擇〕工具

用〔選擇範圍〕工具→輔助工具〔長方形選擇〕拖曳

建立長方形的選擇範圍

7 擴大、縮小選擇範圍

在選單〔選擇範圍〕→〔擴大選擇範圍〕中可以px為單位擴大選擇範圍,在〔縮小選擇範圍中〕則可縮小選擇範圍。

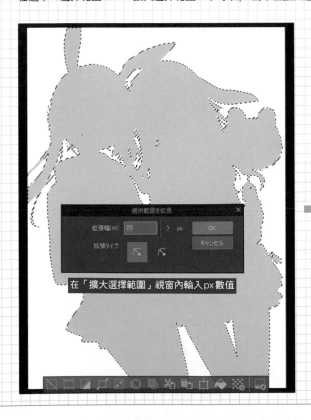

在「擴大選擇範圍」視窗內輸入px數值

選擇範圍按照輸入的px數值擴大

8 圖層的基本知識

圖層是繪圖軟體的基本功能。就像傳統動畫的賽璐珞片，是將好幾張畫了圖的透明膠片疊在一起、做成一張圖像。
依部位或顏色區分圖層，就能簡單進行修正局部畫面、變換顏色等工作。

構成1張圖像

9 圖層資料夾

這是將多張圖層整理在一個資料夾裡的功能。彙整各個部位或顏色等相關的圖層，才方便做好圖層管理。

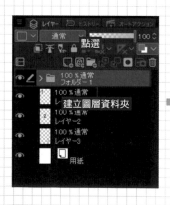
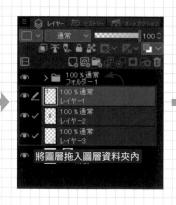
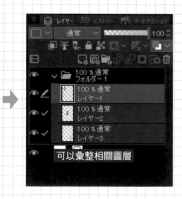

TIPS **變更圖層名稱**

圖層和圖層資料夾的名稱都可以任意變更。

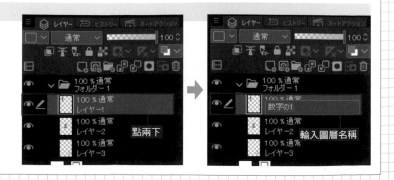

10　圖層的不透明度

這是將圖層的繪製內容變透明的功能。圖層面板的不透明條拖得越低，繪製內容就會越透明。

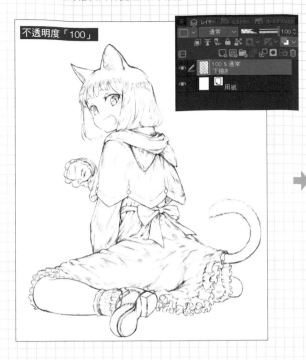

不透明度「100」

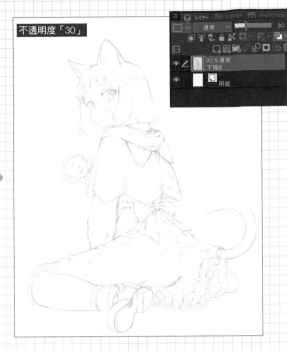

不透明度「30」

11　圖層的混合模式

設定與下一個圖層的顏色重疊的功能。內建各種混合模式，可做出顏色的統一感、變換色調等等，每一種混合模式都能做出不同的表現。

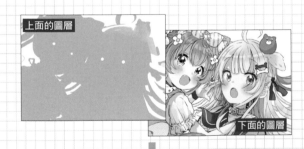

上面的圖層

下面的圖層

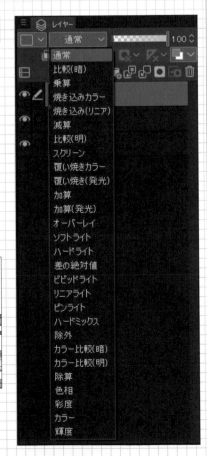

混合模式為「普通」的重疊狀態

混合模式為「色彩增值」的重疊狀態

12 用下一個圖層剪裁

設定「用下一個圖層剪裁」的圖層描繪範圍，僅限於下方圖層的描繪範圍。不希望重疊的圖層畫到超過下方圖層的範圍時，這個功能就很方便。

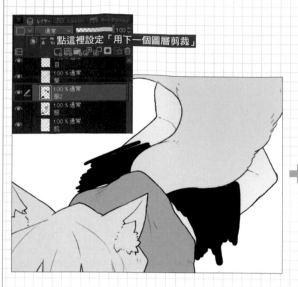

點這裡設定「用下一個圖層剪裁」

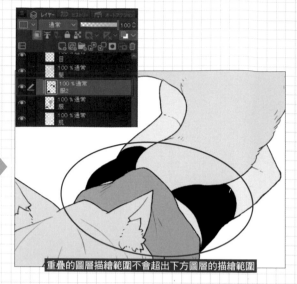

重疊的圖層描繪範圍不會超出下方圖層的描繪範圍

13 鎖定透明圖元

設定「鎖定透明圖元」的圖層，透明部分會變得無法畫圖。想要不分圖層疊上顏色時，這個功能非常方便。

點這裡設定「鎖定透明圖元」

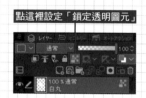

用筆刷繪製

透明部分畫不上去

14 從圖層建立選擇範圍

按 Ctrl ＋點選圖層的縮圖（macOS： command ＋點選），就能將圖層描繪的部分建立成選擇範圍。

用描繪部分建立選擇範圍

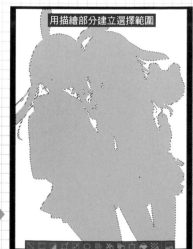

按 Ctrl ＋點選圖層的縮圖

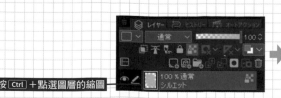

15 圖層蒙版

這是將圖層一部分的描繪內容隱藏起來的功能。並不是刪除描繪內容，只是隱藏（遮蔽），所以隨時都能恢復原狀。

圖層蒙版的建立方式，可以直接點選圖層面板的「建立圖層蒙版 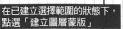 」按鈕，或是從選單〔圖層〕→〔圖層蒙版〕建立。

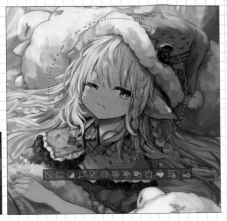

在已建立選擇範圍的狀態下，
點選「建立圖層蒙版」

> **TIPS**
> **用筆刷或橡皮擦工具**
> **調整蒙版的遮罩範圍**
>
> 在選擇圖層蒙版縮圖的狀態下，可以用〔沾水筆〕等筆刷或橡皮擦工具，調整圖層蒙版的遮罩範圍。擦掉代表增加遮罩範圍，畫上去代表減少遮罩範圍。

圖層蒙版的縮圖

遮住選擇範圍以外

16 快速蒙版

從選單〔選擇範圍〕→〔快速蒙版〕可以建立「快速蒙版圖層」。在這個圖層裡畫圖後，點兩下即可將描繪內容建立成選擇範圍。這個功能可以在上色狀態下建立選擇範圍，很方便。

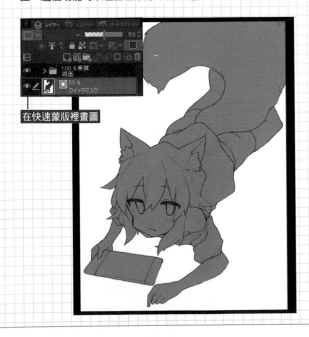

在快速蒙版裡畫圖

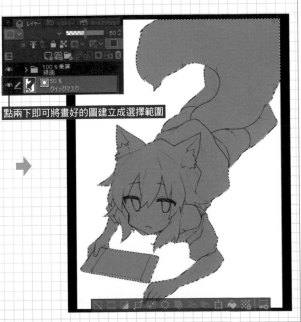

點兩下即可將畫好的圖建立成選擇範圍

17 圖層顏色

設定「圖層顏色」，就能將圖層裡畫好的線條或色彩換成其他顏色顯示。可以用來變換草稿或底稿的顏色，清稿時才會看得更清楚。

TIPS 圖層顏色的色彩

圖層顏色的色彩可以在圖層屬性面板裡隨意變換。

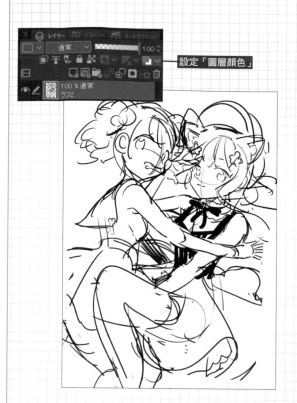

設定「圖層顏色」

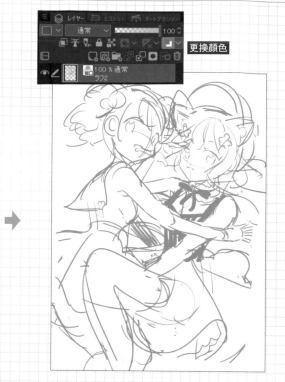

更換顏色

18 色調補償圖層

色調補償圖層，是可以對新建位置的下方圖層設定各種補償效果的圖層。

它並不是直接對圖層描繪的內容設定效果，所以隨時都可以變更設定值，而且只要刪除色調補償圖層，就能輕易回到補償以前的狀態。

從選單〔圖層〕→〔新色調補償圖層〕，可以建立各種色調補償圖層。

TIPS 用圖層蒙版調整範圍

使用圖層蒙版，可以調整色調補償圖層的效果範圍。

圖層蒙版的縮圖

點兩下，隨時都能更改補償內容

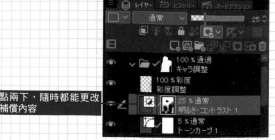

19 濾鏡

這是可以對選擇中的圖層進行加工的功能。選單〔濾鏡〕裡內建了各式各樣的加工方法。

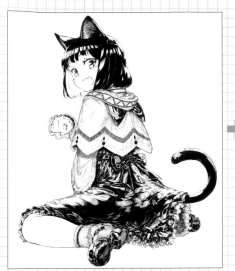

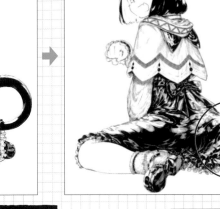

模糊圖層的描繪內容

「高斯模糊」的面板

20 變形操作

這是可使圖層的描繪內容變形的功能。可用放大、縮小、旋轉、自由變形和網格變形等功能，任意調整形狀。
這些功能都是從選單〔編輯〕→〔變形〕來進行。

使用〔放大、縮小、旋轉〕功能，拖曳畫面中顯示的控制點

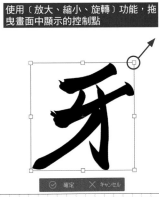

「放大」的功能

使用〔網格變形〕功能，拖曳畫面中顯示的控制點

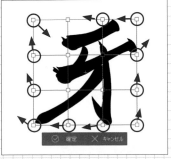

「網格變形」的功能

02 Adobe Photoshop

1 Adobe Photoshop 的介面

下圖是預設的 Adobe Photoshop（2020，Windows 日文版）的介面。

❶選單列⋯可選擇 Adobe Photoshop 的基本功能。
❷選項列⋯顯示選擇中的工具和操作選項。
❸工具列⋯可選擇工具。
❹工作區⋯顯示製作中的插圖。

❺各種面板、面板群組⋯有顏色面板、圖層面板等，各種可以操作和設定的面板。
面板群組裡集合了多種面板，可以關閉或開啟面板，或製成獨立面板，能自由個人化。

TIPS **Adobe Photoshop 的特徵**

主要是相片後製軟體，所以加工和校正顏色的功能十分出色。
內建的筆刷種類也很豐富，是從很久以前就廣為大家熟悉的繪圖工具。
除了 Windows 版以外，也提供 macOS 版和 iPad 版。

TIPS **免費試用版**

Adobe Photoshop 基本上只提供月費或年費訂閱的方案，但可以免費試用 7 天。如果是有功能限制的 Elements 版，可以免費試用 30 天。
軟體可在 Adobe 的官方網站（https://www.adobe.com/tw/）下載。

2 圖層的混合模式

這是設定選擇中的圖層與下方圖層顏色重疊方式的功能。
功能和 CLIP STUDIO PAINT 的「混合模式」（p.151）差不多，用法也幾乎相同。

3 圖層遮色片

這是隱藏圖層部分繪製內容的功能。
可以點選圖層面板的「建立圖層遮色片 」按鈕，或是從選單〔圖層〕→〔圖層遮色片〕
來設定。
用法和 CLIP STUDIO PAINT 的「圖層蒙版」（p.153）相同。

圖層遮色片的縮圖

點選〔建立圖層遮色片〕按鈕

4 調整圖層

調整圖層是針對上一個圖層設定補償效果的圖層。
從選單〔圖層〕→〔新增調整圖層〕，即可建立各
種調整圖層。
補償內容可以在「屬性」面板內調整。
這個功能與 CLIP STUDIO PAINT 的「色調補償圖
層」（p.154）差不多，用法也幾乎相同。

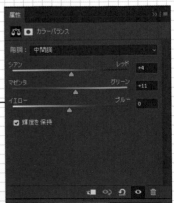

索引

● STAFF

作者

jaco

佐倉おりこ

しゅがお

ほし

巻羊

リムコロ

出　　　版／楓書坊文化出版社
地　　　址／新北市板橋區信義路163巷3號10樓
郵 政 劃 撥／19907596　楓書坊文化出版社
網　　　址／www.maplebook.com.tw
電　　　話／02-2957-6096
傳　　　真／02-2957-6435
翻　　　譯／陳聖怡
責 任 編 輯／江婉瑄
內 文 排 版／謝政龍
校　　　對／邱鈺萱
港 澳 經 銷／泛華發行代理有限公司
定　　　價／380元
出 版 日 期／2022年1月

國家圖書館出版品預行編目資料

獸耳少女角色繪圖講座 / jaco, 佐倉おりこ, しゅがお
, ほし, 巻羊, リムコロ作；陳聖怡翻譯. -- 初版. -- 新
北市：楓書坊文化出版社, 2022.01　面；　公分
ISBN 978-986-377-735-9（平裝）
1. 電腦繪圖　2. 繪畫技法　3. 動漫
956.6　　　　　　　　　　　　　　　110016863

獸耳少女角色繪圖講座